산업디자인학교에서 배운 101가지

산업디자인학교에서 배운 101가지

초판 1쇄 펴낸날 2022년 1월 15일

초판 2쇄 펴낸날 2024년 7월 30일

지은이 장성 · 마틴 테일러 · 매튜 프레더릭
옮긴이 김은영
펴낸이 이건복 **펴낸곳** 도서출판 동녘
편집 이정신 이지원 김혜윤 홍주은 **디자인** 김태호 **마케팅** 임세현 **관리** 서숙희 이주원
등록 제311-1980-01호 1980년 3월 25일
주소 (10881) 경기도 파주시 회동길 77-26
전화 영업 031-955-3000 편집 031-955-3005 전송 031-955-3009
홈페이지 www.dongnyok.com **전자우편** editor@dongnyok.com
인쇄 새한문화사 **제본** 다인바인텍 **라미네이팅** 북웨어 **종이** 한서지업사

ISBN 978-89-7297-017-0 00600

• 잘못 만들어진 책은 바꿔 드립니다.
• 책값은 뒤표지에 쓰여 있습니다.

책을 펴내며

당신은 아마도 산업디자인을 공부하고 있거나, 제품에 대한 아이디어가 있거나, 혹은 단순히 제품이 어떻게 구상되고 만들어지며 마케팅되고 판매되는지에 관심이 있어서 이 책을 집어 들었을 것이다.

산업디자인은 거대한 영역이다. 제품은 우리 주변 어디에나 있으며, 매우 다양한 요구들을 충족해주고, 아주 다양한 상황에서 작용하며, 현저히 다른 미적 감성에 응답한다. 이러한 광범위한 영역을 아우르며 성공적으로 디자인하기 위한 열쇠는 핵심 원칙들을 세워놓는 것이다. 우리의 경험상, 이러한 원칙들은 흔히 디자인학교의 커리큘럼에서 불분명한 경우가 많다. 그래서 이렇듯 복잡하고 매력적인 영역에 뛰어든 당신에게 도움이 되도록 보편적 토대, 철학적 기초, 기술적인 필수 사항을 간단한 그림과 쉬운 언어로 준비했다. 이 책이 디자이너인 당신의 지식을 더 풍부하게 만들고, 당신이 학업 혹은 작업 중에 종종 책 속의 교훈들을 되새길 수 있길 바란다.

이 책의 원서는 영어 고유의 함축성과 뉘앙스가 크게 담긴 문체를 많이 사용하는 경향이 있다. 이 책을 함께 쓴 한국인 저자는 이러한 점을 고려해서 한국어판에 맞춰 많은 내용을 의역해 제공했으며, 원서의 일부 내용도 새로 다듬고 추가했다. 또한 원제는 '제품디자인product design'이라는 용어를 사용했지만, 한국에서 이를 보편적으로 '산업디자인'이라고 지칭하는 것을 고려해 한국어판에서는 '제품디자인'을 '산업디자인'으로 변경했다.

장성, 마틴 테일러

일러두기
본문에서 표시는 옮긴이 주입니다.

감사의 말

마틴 테일러, 장성

최경희, 김동진, 크레이튼 버먼, 데일 판스트롬, 데이비드 그레셤, 크리스 해커, 에드 고이즈미, 리처드 레이섬, 스티븐 멜러메드, 빌 모그리지, 피터 패너, 잭 피노, 크레이그 샘슨, 스콧 윌슨, 로버트 졸나, 리사 테일러와 가족에게 감사를 전한다. 또한 한국에 있는 서수경, 황성걸, 김나연, 박소희 님과 부모님께 인사를 전한다.

매튜 프레더릭

칼라 다이애나, 소르카 페어뱅크, 맷 인먼, 호르헤 패리시오, 에릭 터프트에 감사한다.

산업디자인학교에서 배운 101가지

101 Things I Learned in Product Design School

장성 · 마틴 테일러 · 매튜 프레더릭 지음

김은영 옮김

동녘

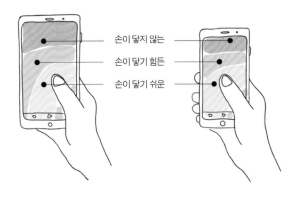

손이 닿지 않는

손이 닿기 힘든

손이 닿기 쉬운

7인치 스크린 5인치 스크린

디자인은 몸으로 하는 것이다.

디자인은 깊은 사고를 필요로 한다. 그러나 오로지 인지적(사고적)인 방식으로만 디자인할 수는 없다. 적극적인 행동은 무엇에 대해 생각해야 하는지 알아내는 데 도움을 준다. 그렇지 않으면, 아마 당신은 이미 알고 있는 것들에 제한된 사고를 하게 될 것이다.

모든 디자인은 몸과 관련되어 이루어진다. 그래서 몸을 사용해 디자인해야 한다. 가상/디지털 제품조차 시각적 인터페이스, 터치 스크린, 포인팅 장치를 통해 몸과 연결된다. 당신의 몸을 도구로 사용해 디자인 과정을 행동으로 옮겨라. 사용자 경험UX을 연기해 보라. 버튼을 누르는 척해보라. 제어 화면을 작동해보라. 실제로 의자를 사용하는 사람처럼 프로토타입prototype(시제품)에 앉아 보라.

유도　　　　　진입　　　　　참여　　　　　종료　　　　　확장

래리 킬리Larry Keeley의 5E 소비자 여정 모델

당신은 항상 시스템 안에서 디자인하고 있다.

시스템은 상호 연결된 것들의 집합이다. 각 사물은 다른 사물과 서로 관련되며 상호 의존적이다. 무엇을 디자인하든 제품과 관련된 많은 시스템으로 몇 가지 확장을 생각해보라. 만약 종이컵을 디자인한다면 제조·유통·소매·사용 시스템을 조사하라. 전자 제품을 디자인한다면 그 제품이 속하게 될 복잡한 디지털 생태계를 고려하라. 제품의 시간적 맥락, 즉 사용되기 전후에 일어날 일들의 순서와 사용자의 행동을 고려하라. 새로운 제품을 지원하는 데 필요할 수 있는 기반 시설을 고려하라. 아무리 훌륭한 아이디어라도 실제 환경에서 지원 시스템이 없이는 훌륭한 디자인이 될 수 없다.

겉으로 보이는 문제는 아마 진짜 문제가 아닐 것이다.

겉으로 보이는 문제는 보통 기저에 깔려 있던 거시적 문제의 증상이거나, 때로는 완전히 다른 문제의 증상이다. 예를 들면 당신은 사람들이 반려견의 배변을 치우지 않는 문제를 해결하기 위한 더 좋은 배변용 삽을 디자인하도록 요청받을 수 있다. 이 문제에서 사람들이 배설물을 만지는 위험을 감수하지 않으려 한다는 가정은 합리적일 수도 있다. 그러나 연구는 사람들이 단순히 배변봉투를 챙겨 나오는 걸 깜빡할 뿐이라는 사실을 밝혀낼지도 모른다. 이 경우 새로운 삽은 문제를 해결하지 못할 것이다. 그러므로 강아지를 산책시키는 사람들이 필요로 하는 곳에 배변봉투를 배치하는 것으로, 즉 배변봉투를 강아지 줄에 달린 손잡이 안에, 공원 내 배변봉투함에, 도시 거리의 주요 위치에 배치하는 것 중 하나로 문제가 **재구성**되어야 한다.

문제가 너무 추상적일 때는 '무엇'인지 질문하고,
너무 구체적일 때는 '왜'인지 질문하라.

너무 추상적인 당신은 고객 서비스 응답 시간을 줄이는 임무를 받았지만, 어떤 연습·절차·장비 등이 필요한지, 어디에 집중해야 하는지 듣지 못했다.

'무엇'인지 질문하라 문제의 논리는 무엇인가? 고객은 이전에 문제를 해결하기 위해 무엇을 했는가? 직원 복지 활동의 구체적인 목표는 무엇인가? 어떤 절차와 장비가 사용되고 있는가? 무엇이 필수적이며, 무엇이 그렇지 않은가?

너무 구체적인 당신은 자전거 헤드라이트의 디자인을 요청받았다.

'왜'인지 질문하라 왜 새로운 조명이 필요한가? 자전거 이용자 자신이 어디로 가는지 보기 위한 것인가? 다른 사람에게 더 잘 보이도록 하기 위함인가? 특정 종류의 자전거나 주행 환경을 위한 것인가? 새로운 배터리 기술 때문인가? 회사의 기존 디자인이 더 이상 최신형이 아니기 때문인가?

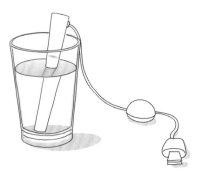

제이웨인Jaywayne의 USB 쿨 미스트 가습기

'필요'는 동사다.

사람들은 꽃병이 필요하지 않다. 꽃을 전시하고 즐기는 것이 필요하다. 사람들은 찻잔이 필요하지 않다. 차를 마시는 것이 필요하다. 사람들은 의자가 필요하지 않다. 쉬는 경험이 필요하다. 사람들은 전등이 필요하지 않다. 빛을 비추는 것이 필요하다. 사람들은 가습기가 필요하지 않다. 공기를 촉촉하게 만드는 것이 필요하다. 사람들은 물병이 필요하지 않다. 이동하는 동안 음료를 마시는 것이 필요하다. 사람들은 주차장이 필요하지 않다. 차를 보관하는 것이 필요하다. 사람들은 도서관 사다리가 필요하지 않다. 책에 접근하는 것이 필요하다.

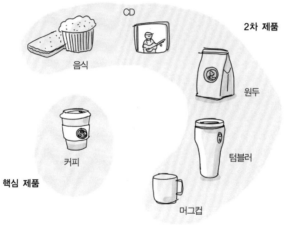

CD

2차 제품

음식

원두

커피

텀블러

핵심 제품

머그컵

제품만 파악하지 말고, 핵심 경험을 파악하라.

모든 제품에는 제품 자체를 초월하는 핵심 경험이 하나 이상 있다. 산악자전거의 핵심 경험은 자전거 타기일 수도 있지만, 야외 탐험, 육체적 도전의 수용, 하루 일과의 탈출일 수도 있다. 핵심 경험에 대한 파악은 사용자의 동기와 요구를 명확하게 한다. 이는 디자인에 대한 사용자의 더 좋은 반응으로 이어질 수 있을 뿐만 아니라, 동일한 사용자를 위한 우비, 비상용품, 고영양 간식 같은 2차 상품의 개발로 이어질 수 있다. 이러한 제품들은 핵심 경험에 대한 추가적 관심을 만들고, 제품 브랜드에 대한 사용자의 신뢰도를 높일 수 있다.

독창성이 중요한 게 아니다.

독창성은 새로움에서 시작하는 것이 아니라 기본 역량을 개발하는 데서 시작된다. 거장들의 작품을 모방하면 당신의 시각적 인지력과 물리적 기술이 쌓일 것이고, 사물의 본질적인 작동 방식을 배우는 데 도움이 될 것이다. 어느 한 가지를 연습할 때도 목표들을 좁은 범위로 설정하라. 가능하면 당신이 모방하고 있는 원본과 동일한 매체를 사용하라. 모든 디테일을 복제해보라. 지속적이고 일관적이며 반복적인 것에 집중하라. 표현에 대해서는 걱정하지 마라. 기술을 배우는 데 사용한 시간은 창의적이기 위한 시간이 아니다.

기술을 완전히 익히고 내면화하는 것은, 아이디어를 묘사하는 물리적 과정보다 아이디어 자체에 의식적인 노력을 기울일 수 있게 함으로써 결국 창의성을 발휘할 것이다.

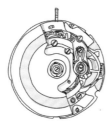

오토매틱 무브

높은 비용
영구적 작동
미끄러지듯 움직이는 초침

쿼츠 무브

적은 비용
배터리 작동
똑딱거리는 초침

시계의 무브먼트 방식

제품의 작동 원리를 '기술적으로'는 아니더라도 '개념적으로' 이해하라.

개념적 이해는 사물이 어떻게 기능하는지, 사물의 시스템 안에서 또는 시스템 사이에서 작동하는 방식, 사물의 일반적인 모양과 느낌, 그리고 사물에 대한 사용자 경험의 기본 원칙을 파악하는 것이다. 전체적인 상황의 '이유'는 깊게 생각하고, 세부적인 기술적 '방법'은 덜 생각한다.

기술적 이해는 기계적 구조, 재료 특성, 공차, 제조 방법과 같은 테크니컬한 영역에 대한 지식을 말한다. 기술적 사고는 대개 세분화되어 있어 전체 시스템보다는 시스템의 한 부분 또는 일부에만 집중할 수 있으며, 디자인의 전반적인 논리에 집중하는 경우는 거의 없다.

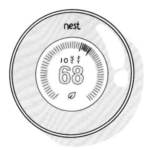

익숙함에서부터 시작하라.

완전히 새로운 것에 사람들을 끌어들이는 것은 위험하다. 급진적인 제품은 기존 제품을 점진적으로 개선하는 것에 비해 거의 항상 더 많은 시간, 재정적 투자, 테스트를 필요로 한다. 그리고 소비자들에게는 이와 관련해 비교할 수 있는 정보가 부족하므로 그 잠재적 가치에 대한 설문 조사가 불가능할 수 있다.

그러나 소비자들은 익숙한 제품의 점진적 개선에 대해서는 유용한 피드백을 줄 수 있다. **원형**archetype은 오랫동안 성공적인 진화를 거쳐 만들어지며, 점진적 개선을 통해 사용자의 삶에 융화될 가능성이 높다. 예를 들면 네스트Nest 온도 조절기는 흔히 볼 수 있는 허니웰Honeywell 온도조절기를 기반으로 하지만, 지속 가능한 소재와 사용자의 냉난방 선호도를 학습하는 기술을 포함한다. 첨단 기술을 나타내주는 더 표현적인 형태가 더 흥미로울 수는 있지만, 익숙한 형태는 소비자를 안심시키고 많은 공간에 더 자연스럽게 어울린다.

일반
테이블 조명

스콧 윌슨Scott Wilson의
시시포스Sisifo 조명

일반
업무 스탠드 조명

참신하되 너무 참신하진 말고,
익숙하되 너무 익숙하진 마라.

과학적 연구에 따르면, 동물은 일반적으로 새로운 자극을 마주했을 때 경계의 반응을 보인다. 무생물체에 대한 사용자의 반응 또한 이 같은 방어 본능과 생존 본능에 의해 형성된다. 새롭고 매우 참신한 제품은 두려움을 일으키지 않을 것 같지만, 소비자들이 그것을 피하게 만드는 본능적인 반감을 불러일으킬 수 있다. 많은 신제품의 시장 기회가 좁다는 것은 소비자들이 신제품에 적응하기 전에 신제품이 실패할 수 있음을 의미한다.

디자이너 레이먼드 로위Raymond Loewy는 **MAYA**Most Advanced Yet Acceptable **원칙**을 표방했다. 가장 첨단의, 그러나 수용 가능한 범주 안의 제품이 익숙한 것의 편안함과 익숙하지 않은 것의 자극 간 균형을 유지하며, 소비자들 자신의 익숙한 세계로 새로운 물건을 받아들이도록 격려하는 것이다.

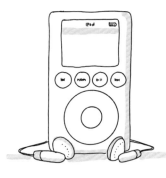

조너선 아이브의 아이팟iPod

"다른 것은 매우 쉽지만, 더 나은 것은 매우 어렵다."

— 조너선 아이브 Jonathan Ive

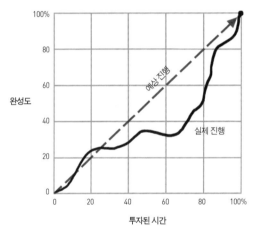

창의성은 비선형이다.

경험이 부족한 디자이너가 해결책을 빠르게 제시하고, 이를 고수하며, 창의적이고 자기표현적일 권리를 주장하면서 비판으로부터 그것을 방어하는 일은 일반적이고, 심지어 전형적이다. 그러나 이는 실제로 창의성과 자기표현에 대한 회피를 뜻한다. 창의적이라는 것은 이미 했던 생각을 실행하는 것이 아니다. 새로운 가능성을 계속 배우고, 발견하고, 시도하는 것이다. 이는 자신의 취약점을 마주하는 것, 즉 무엇을 해야 할지 모르는 것을 포용하는 것, 예상치 못한 것을 만들어야 하는 상황에 주도적으로 진입하는 것이다.

백지와 마주하는 법

디자이너에게 백지처럼 많은 가능성과 두려움을 동시에 주는 것은 흔치 않다. 그러나 반으로 찢으면, 그것은 반만큼 무섭다. 4분의 1로 찢고, 두 줄을 그리거나 세 단어를 써보라. 아이디어의 본질에 집중하도록 만드는 두꺼운 마커를 사용하라. 곧 당신은 브레인스토밍을 하고, 사용자 시나리오user scenario*를 만들며, 프레젠테이션을 정리하고 있을 것이다.

* 사용자가 시스템이나 사용 환경에서 목표를 달성하기 위해 어떻게 행동하는지 보여주고자 디자이너가 생성한 스토리. 디자이너는 사용자가 디자인을 사용하는 상황에서 발생하는 사용자의 동기·요구·장애물을 이해하고, 가장 적합한 해결책의 유용성을 테스트하기 위해 사용자 시나리오를 만든다.

13

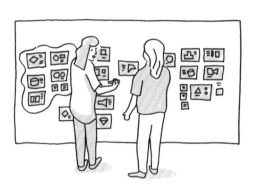

아이디어를 이동 가능하게 만들어라.

창의성이란 단지 새로운 것을 만들어내는 것이라기보다는 이미 존재하는 아이디어들을 융합하고 연결하는 행위에 가깝다. 여러 곳에 흩어져 있는 아이디어들 사이를 자유롭게 움직일 수 있을 때 새로운 디자인이 구체화될 가능성이 높아진다. 드로잉, 리서치, 메모, 이미지, 목록, 브레인스토밍 등을 벽이나 화이트보드에 붙여놓으면 여러 아이디어를 한눈에 볼 수 있으며, 이는 유용하고 새로운 연관성을 만들어낼 가능성을 극대화한다. 만일 연결고리들이 분명하지 않다면 요소들을 이리저리 섞어 놓아보라. 새로운 패턴, 아이디어, 사용자 시나리오, 이야기의 순서를 생성할 수 있도록 재정렬하고, 모으고, 정리하고, 분리하고, 조작하고, 재해석하라. 해석의 기회를 늘리기 위해 다른 사람들을 이 과정에 초대하라.

항상 글을 써라.

사용자에 대한 이해, 문제점, 그리고 당신의 접근 방식을 설명하는 한 단락의 디자인 설명서를 써보라. 완전히 형성된 아이디어만 기록하려 하지 마라. 당신의 글을 사고와 발견을 위한, 그리고 해결되었다고 생각할 수 있는 오래된 관념을 다듬는 도구로 사용하라. 필요하다면 한 단락을 쓰는 데 한 시간이 걸리는 것도 주저하지 마라.

작업 과정에서 장애물에 부딪히거나 중요한 결정 앞에서 어려움을 겪을 때, 오랫동안 축적된 과거의 노트들이 작업의 진행에 도움이 될 것이다.

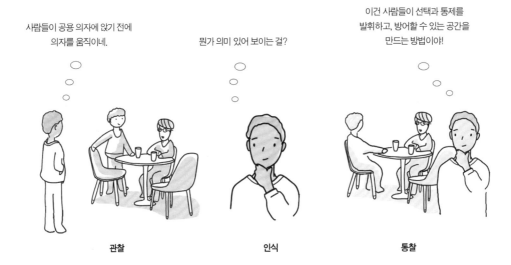

윌리엄 H. 화이트William H. Whyte가
《작은 도시공간의 사회생활The Social Life of Small Urban Spaces》에서 보여준 관찰로부터 영감을 받음

통찰은 관찰 그 이상이다.

관찰observation은 객관적인 사실이나 현상에 대한 인지다. **인식**awareness은 관찰자의 뇌리에 각인되는 유의미한 상황에 대한 이해다. **통찰**insight은 이 모든 것들이 시사하는 깊은 의미의 이해를 뜻한다. 통찰력은 총체적이며 새로운 사고를 유도한다. 이는 또한 복잡한 관계나 애매모호한 현상을 간단하고 명확하게 정리한다.

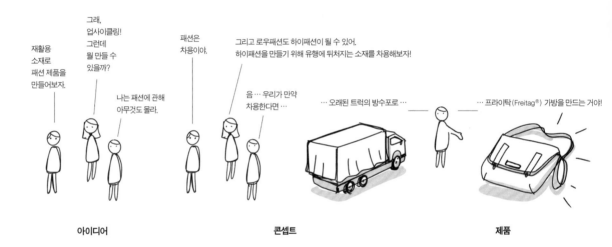

재활용
소재로
패션 제품을
만들어보자.

그래,
업사이클링!
그런데
뭘 만들 수
있을까?

나는 패션에 관해
아무것도 몰라.

패션은
차용이야.

그리고 로우패션도 하이패션이 될 수 있어.
하이패션을 만들기 위해 유행에 뒤처지는 소재를 차용해보자!

음… 우리가 만약
차용한다면 …

… 오래된 트럭의 방수포로 …

… 프라이탁(Freitag®) 가방을 만드는 거야!

아이디어 **콘셉트** **제품**

콘셉트는 아이디어 그 이상이다.

아이디어는 중요한 혹은 지속적인 가치가 있을 수도 있고 없을 수도 있는 독창적인 생각이다. **콘셉트**는 더 광범위하지만 간결하다. 좋은 콘셉트는 인간의 본성이나 행동에 대한 여러 통찰을 통해 만들어지며, 작업의 여러 아이디어와 개념을 한 번에 대변할 수 있는 매개다.

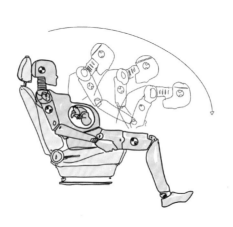

100명 중 50번째 남자는 100명 중 50번째 사람이 아니다.

여성과 남성은 신체의 화학적 균형이 서로 다르고, 약물에 다르게 반응한다. 그러나 의학 연구의 기본 대상은 몸무게가 약 70킬로그램인 남성이다. 구글 소프트웨어는 남성의 말을 여성의 말보다 70퍼센트 더 높은 정확도로 인식한다. 직장 공간의 표준 온도는 남성의 신진대사를 기반으로 하기 때문에 보통의 사무실은 여성에게 5도 정도 춥다. 안전고글과 안전벨트를 비롯한 기타 안전장비는 흔히 남성의 신체 구조를 기반으로 한다. 여성은 더 작은 크기를 선택할 수 있지만, 중대한 비율 차이를 감수해야 할 때가 많다.

미국 정부는 1950년에 50번째 백분위수 남성에 기준을 둔 충돌 테스트 더미를 사용하기 시작했다. 몸을 더 똑바로 세우고 바퀴에 더 가까이 앉는 여성 운전자들은 '위치가 맞지 않는' 것으로 간주되어 테스트되거나 디자인되지 않았다. 사고가 나면 그들은 심각한 부상을 입을 가능성이 남성보다 47퍼센트 더 높다. 여성 더미는 2011년에 도입되었는데, 축소된 남성 더미였다.

불편하겠다.

네가 사고를 당해서
나도 슬퍼.

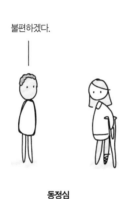

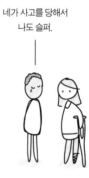

동정심

다른 사람의 감정을 똑같이 느끼지 않고
지적 혹은 추상적으로 인식하는 것

공감

다른 사람의 상황에 대한 감정적 반응으로,
다른 사람의 감정을 스스로 느끼는 것

동정심을 공감으로 바꿔라.

26세의 디자이너 퍼트리샤 무어Patricia Moore는 누구나 사용할 수 있는 제품을 만들고 싶어 했다. 그는 80세 여성들의 실제 삶을 배우기 위해 실험했다. 귀를 막고, 시야를 흐리게 하는 안경을 꼈으며, 보행을 방해하는 다리 보호대를 착용했다.

도시 환경으로 모험을 떠난 그는, 당연하게 여긴 많은 것들이 젊고 건강한 사람만을 염두에 두고 디자인되었음을 알게 되었다. 그의 연구와 이후의 제안들은 저상버스, 휠체어 경사로, 큰 활자로 적힌 표지판 등 보편화된 혁신으로 이어졌다. 장애인들을 위한 많은 변화는 신체가 건강한 사람들에게 혜택을 준다. 예를 들면 휠체어 경사로는 쇼핑카트나 유모차를 밀고 있는 사람들뿐 아니라, 자전거와 스케이트보드 사용자들이 차도와 보도 사이를 이동하도록 돕는다.

발산: 리서치, 조사, 브레인스토밍, 탐구, 콘셉트 생성을 통해 가능성들이 확장된다.

수렴: 통합, 실행 불가능한 아이디어의 폐기, 좀 더 집중적인 해결책 개발을 통해 가능성들이 좁혀진다.

디자인의 초기 과정에 집중하라.

기술적 개발은 온전한 디자인 프로세스보다 더 가시적인 결과를 보여주는 듯한 경향이 있다. 올바른 문제 파악과 이에 대한 해결책을 디자인하는 것은 어렵지만, 눈에 쉽게 띄는 문제점에 대한 기술적 접근은 비교적 쉽다. 이 때문에 해결책을 빨리 결정한 뒤 기술적 개발로 넘어가려는 마음이 생길 수 있다. 그러나 해결책에 시간을 투자하기 전에 추상적이고 개념적인 탐구에 더욱 많은 시간을 할애해라. 실질적인 결과물에 서둘러 집착하지 말고, 의미 없어 보이는 길을 따라 가보기도 하라. 만약 당신이 프라이팬을 디자인하고 있다면 팬케이크 뒤집기 같은 기술을 익혀보거나, 제약을 두지 않고 스케치해보거나, 마음껏 목업mock-up을 만들어볼 수 있는 시간을 한두 주 마련하라. 철저한 리서치와 정형화된 디자인 접근법을 무시하지 않되, 금형, 부품, 비용 등에 대해 너무 빨리 생각하진 않는 것이 좋다.

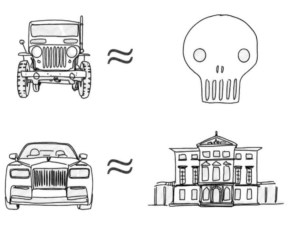

제품의 개성을 일찍 탐구하라.

누군가 제품을 접했을 때, 어떤 감정이 떠올라야 하는가? 어떤 감각이 작용할 것인가? 그것을 보고, 만지고, 사용할 때 어떤 느낌을 받아야 하는가? 어떤 좋아하는 경험들을 떠오르게 할 것인가? 제품의 내적 특성은 무엇인가? 그것은 무신경하거나, 믿음직스럽거나, 신비롭거나, 명랑하거나, 공격적이거나, 자립적이거나, 변덕이 심하거나, 고급스럽거나, 복고적이거나, 투박하거나, 절제되어야 하는가? 어떤 규모와 비례가 올바르게 느껴질까? 어떤 색, 질감, 형태, 패턴이 제안되는가? 어떤 크기와 종류의 컨트롤, 버튼, 하드웨어, 기타 상호 작용 지점이 필요한가? 전통적인가 아니면 최첨단인가? 사용자는 어떤 가치(안전성, 견고함, 하이패션, 여성스러움, 눈에 보이지 않는 것, 기술적 혁신)를 찾는가? 제품의 사용 경험을 묘사하는 데 어떤 비유가 도움이 되는가? 반복적 사용에서 두드러지는 점은 무엇인가? 만족한 사용자는 다른 사람에게 제품을 어떻게 설명하는가? 타깃 사용자의 성격은 어떠하며, 그들에게서 차용할 수 있고 그들이 옳다고 여기는 핵심 정체성은 무엇일까?

'어떻게'는 '왜'와 함께, '왜'는 '어떻게'와 함께 질문하라.

디자인 과정의 초기에는 '왜'를 묻는 데 많이 집중한다. 왜 사용자들은 불편함을 겪어야 할까? 왜 기존의 해결책들은 적절하지 않을까? 왜 해결책 A는 해결책 B보다 훨씬 더 가치가 클까?

디자인 과정이 성숙될수록 정밀한 치수, 기계적·전자적 작동, 재질의 종류와 두께, 디테일, 잠금장치, 마감, 제조 방식 등을 고려해 '어떻게' 해결책이 실현될지에 좀 더 초점을 둔다.

'왜'의 일과 '어떻게'의 일은 서로 별개라 해도 상호 의존적이다. '왜'에 관한 탐구가 잠재적인 해결책을 제시할 때마다 그 실행 가능성을 테스트하기 위해 '어떻게'의 단계로 잠깐 이동했다가, 다시 더 많은 '왜'의 물음으로 돌아온다. 마찬가지로 '어떻게'의 과정에서도, 기술적 해결책을 알아내기 위해 본질적인 '왜'의 물음으로 자주 돌아간다.

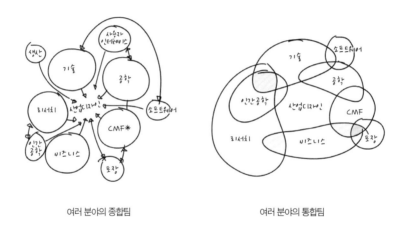

여러 분야의 종합팀 여러 분야의 통합팀

＊ 색(color), 소재(material), 마감(finishing)을 가리킴.

간격을 두는 것보다 경계를 침범하는 것이 낫다.

디자인은 본질적으로 여러 분야가 모여 종합되어 있기보다는 서로 밀접하게 연계된 채 통합되어 있다. 팀의 어느 부분에서 내린 결정은 다른 모든 것에 영향을 미친다.

프로젝트 관리자 프로젝트의 범위를 설정하고 정의한다. 전체 프로세스와 일정을 관리한다. 회의를 조정한다. 예산을 감독한다.
마케팅 관리자 회사의 브랜드 가치를 대변한다. 기존의 제품들을 분석한다. 고객의 관심, 시장 규모와 가격을 가늠하기 위한 테스트를 수행한다.
엔지니어 제품이 완벽히 작동할 수 있고 생산이 가능하게 설계한다.
연구원 시장 기회를 조사한다. 소비자의 관심사와 가치에 대한 통찰을 얻기 위해 인터뷰와 부가적인 리서치를 수행한다.
사용자 인터페이스UI／사용자경험UX디자이너 사용자 경험을 연구하고 디자인한다. 많은 경우에 디지털 화면에서의 인터페이스를 다룬다.
비즈니스 전략가 프로젝트의 재무 목표와 회사에 미치는 영향을 정의한다.
산업디자이너 리서치 결과, 마케팅, 브랜딩, 제조 요구사항 등을 종합해 제품을 디자인한다.

제품 베이스의 경사각
- 제조 시 금형에서의 용이한 분리
- 부품 쌓기에 용이함
- 시각적·물리적 안정성 제공
- 사용자를 향해 적절히 기울어진 스크린

제품의 둥근 모서리
- 제품 조작 시 향상된 촉감
- 직각 모서리보다 강해진 구조
- '부드러움'이 주는 시각적 만족감

형태는 기능 ··· 그리고 다른 많은 것들을 따른다.

모더니즘은 **기능주의**다. 형태는 기능을 수행하기 위해 존재하고, 유용성이 없는 형태나 장식은 지양한다. 그러나 기능이 디자인에서 가장 중요한 고려사항일지라도, 제품을 디자인할 때는 브랜드의 철학과 상관없이 해결해야 하는 요인들이 무척 많다. 디자인 결정이 더 많은 요인에 대응할수록, 결과는 더 성공적일 것이다.

형태의 세 가지 개념

조합적 형태 파트들을 조립하거나 붙이거나 뭉치거나 교차시켜 만든 형태로 나타난다. 기계적 미학을 지니는 경향이 있다. 고전적인 필름 카메라가 그 예다.

덜어낸 형태 선반[*]을 통해 가공되는 목재 제품처럼, 재료를 제하면서 만든 형태로 나타난다. 외관상 통합의 정도가 매우 높은 편이다.

변형된 형태 처음의 형태에서 누르거나 잡아당기는 등의 힘을 가해 만든 형태로 나타난다. 보통 유기적인 형태로 보이며, 자전거 안장 등을 들 수 있다.

어떤 물건들은 어떻게 만들어졌는지 있는 그대로 보여주지만, 어떤 것들은 그렇지 않다. 예를 들어 유기적인 형태의 꽃병은 3D 프린팅(적층 공정)이나 컴퓨터수치제어 밀링(감산 공정), 또는 두 방법의 조합으로 생산되었을 수 있다.

* 금속, 나무, 돌 따위를 회전시켜 갈거나 파내거나 도려내는 데 쓰는 공작 기계.

인도 아그라의 타지마할

아름다움이 보편적이라는 것은 가설이다.

한 문화에서 아름답다고 여겨지는 물건은 다른 문화에서도 대개 아름답다고 여겨진다. 그렇지만 한 문화에서 생산된 물건은 보통 다른 문화에서 만들어진 것과 매우 다르다. 어떤 문화에서는 관능적이거나 흙과 같은 자연의 형태로 생산하고, 다른 문화는 근엄함과 첨단 기술에 가치를 둔다. 어떤 문화는 장식적 꾸밈에 가치를 두는 반면, 다른 문화는 아무 장식이 없는 표면을 선호한다. 어떤 문화는 직선의 형태를, 다른 문화는 곡선적인 것을 강조한다.

만약 여러 문화에서 아름다움에 관한 생각이 비슷하다면 왜 이런 차이가 존재할까? 권력이나 명성의 과시, 역사적 언급, 물리적 환경과 같은 '다른' 요인들이 사물이 보이는 방식을 형성하고, 문화는 이러한 요인들에 대해 다른 비율로 가치를 매기기 때문이다. 아름다움에 대한 관념은 매우 비슷할지라도, 미적 결과는 매우 다르다.

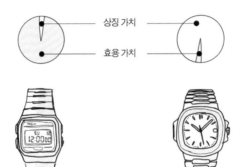

상징 가치

효용 가치

카시오: 10달러 파텍필립: 8만 달러

**25달러짜리 찻주전자는 물을 끓이고,
다 끓었을 때 삐 소리가 나야 하며,
신뢰할 수 있고, 매력적으로 보여야 한다.
900달러짜리 주전자는 단지 아름다워야 한다.**

눈에 보이는 기능은 시장경제에서 그 가치가 분명한 편이다. 예를 들면 10달러짜리 카시오 시계는 거의 순전히 기능적이어서, 시간을 알려주는 기능은 9달러 정도의 **효용 가치**가 있다. 파텍필립 시계의 모든 가치는 착용자에게 지위를 부여하는 **상징 가치**로서 작용하며, 8만 달러의 가격을 지닌다. 명성은 추상적인 특성이므로 가격의 명확한 기준이 없다.

전자책

어떻게 쓰는지 보이게 만들어라.

잘 디자인된 제품은 **행동 유도성**, 즉 어떻게 잡는지, 어떻게 사용하는지, 아니면 어떻게 작동을 하는지에 대한 물리적·시각적 단서들을 통해 제품의 사용법을 자연스럽게 전달한다. 행동 유도성은 사용자가 수행할 행동에 대한 심성 모형을 기반으로 한다. 손잡이를 돌리고 잡아당겨 문을 연다. 찻주전자의 손잡이를 잡고 반대편의 주둥이를 통해 따른다. 스위치를 위로 올리면 켜지고 내리면 꺼진다.

행동 유도성은 흔히 사용자의 과거 경험을 기반으로 한다. 탄산음료 캔이 분리형에서 부착형 걸쇠로 바뀌었을 때, 소비자는 캔을 여는 방법을 다시 배워야 했지만, 어느 부분을 열어야 하는지 정도는 쉽게 알 수 있었다. 글로벌 제품의 경우 행동 유도성을 알아내는 것이 문화마다 달라 어려울 수 있다. 예를 들면 서양인은 쪼그려 앉아 사용하는 방식의 중국 화장실에 대해 일반적으로 이해하지 못한다.

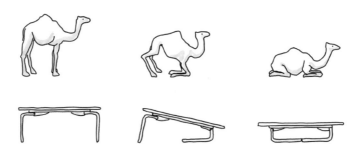

리하르트 노이트라Richard Neutra의 낙타 테이블

자연의 형태가 아니라 기능을 모방하라.

많은 혁신들이 자연을 모델로 삼는다. 작은 원형 고리들이 달린 접착포인 벨크로는, 씨앗이 새로운 장소로 퍼져 나가기 위해 지나가는 동물에 달라붙는 방식을 모델로 했다. **생체모방** 분야는 자연의 복잡성을 이해한 뒤 디자인된 사물에 복제하고자 한다. 그러나 자연에서 발견되는 모양을 그대로 복사하는 것과 혼동하면 안 된다. 생체모방은 자연물의 특정한 시각적 형태가 아닌 구조적·기능적 속성을 모방하는 것이다.

조 체사레 콜롬보Joe Cesare Colombo의 목 짧은 유리잔(1964)

전통에 의문을 제기하되, 완전히 무시하진 마라.

와인 잔에 손잡이 부분이 필요한가? 디자이너 카림 라시드Karim Rashid는 사회적 지위를 상징한 목이 긴 금속 포도주 잔이 수백 년 전의 무의미한 유물이라고 주장한다. 그는 이를 유지하는 게 사용자의 실제 요구를 무시하는 것이라고 말한다. 예를 들면 난기류의 흔들리는 비행기 안에서 목이 긴 유리잔에 와인을 마시는 것이 의미가 있을까?

그러나 많은 현대적 맥락에서, 목이 긴 유리잔은 여전히 우월해 보인다. 그 우아한 형태는 와인이 자주 제공되는 특별한 행사에 어울린다. 건배할 때 목이 긴 유리잔은 제대로 '쨍그랑' 소리를 낸다. 심지어 테이블 위에 놓였을 때도, 목이 긴 유리잔은 들어 올려진 몸체를 통해 빛을 반짝인다. 사실 목이 없는 유리잔은 와인을 적절히 담지만, 목이 긴 유리잔은 와인을 '선사'한다.

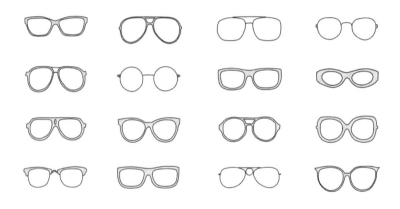

형태는 의미를 내포한다.

모양에는 깊은 역사가 있고, 내포된 의미가 있다. 아주 작은 모양 차이로 제품이 이해되는 방식, 제품의 역사적·문화적 참조, 제품을 수용하는 고객이 근본적으로 바뀔 수 있다.

13세기 초의 안경은 순전히 기능적이었고, 그래서 둥근 렌즈였다. 이후 다른 모양들이 패션 아이템으로 소개될 때, 둥근 렌즈에는 그 기능적 기원과 연관된 의미가 생겼다. 존 레논John Lennon, 스티브 잡스Steve Jobs, 마하트마 간디Mahatma Gandhi 등 다양한 인물들은 단순함, 솔직함, 박학함, 고행, 유심론을 전달하기 위해, 그리고 아마도 패션을 어떻게 패션스럽게 거부하는지 보여주기 위해 둥근 렌즈를 받아들였다.

파일럿 선글라스는 조종사들이 쓰던 불편한 고글의 대체품으로 1930년대에 개발되었으며, 가벼움과 볼록한 옆모습, 눈두덩이를 꼭 덮는 단순한 모양으로 성공을 거두었다. 제2차 세계대전 당시 더글러스 맥아더Douglas MacArthur 장군의 뉴스 사진들이 유명해지면서 파일럿 선글라스는 모험을 나타내는 대중적 상징으로 바뀌었다.

전통적 디자인

시각적 복잡함을 즐기는 경향이 있다.
보통 추가나 응집을 통해
형태가 만들어진다.

현대적 디자인

단순화하고 통일화하는 경향이 있다.
형태적 단순화를 통해
대량 생산이 용이해졌다.

우아함은 화려함의 반대이다.

우아함은 미적 효율성의 한 현상이다. 우아한 형태는 단순해 보이지만 그 이면에 정교함과 복잡함을 내포한다. **화려함**은 기능, 장식, 디테일의 축적을 통해 복잡함을 보여준다. 개념적으로 상반되지만, 우아함과 화려함이 이분법적 관계는 아니다. 우아함은 화려함을 없앤다고 만들어지는 것이 아니다. 이는 모든 단순한 형태가 우아한 것은 아니라는 사실을 보면 알 수 있다.

우아함과 화려함 모두 미적 가치를 만들어낼 수 있는, 서로 관련된 디자인 전략이다. 잘못 시도된 화려함은 어수선하게 번쩍거리는 결과를 낳을 수 있는 반면, 실패한 우아함은 단순하고 따분해 보일 위험이 있다.

한국의 도자기는 보통 긴장감과 편안함을 모두 형성하는 미묘하고 의도적인 비대칭을 보여준다.

부조화는 바람직하다.

도예가 피트 피넬Pete Pinnell은 다른 예술가들의 머그잔을 수집한다. 그는 린다 크리스찬슨Linda Christianson이 만든 머그잔의 흙 느낌을 좋아했다. 그러나 손잡이의 솟은 부분이 손가락을 파고들었고, 가장자리가 입술에 닿을 때 거칠었다. 불만스러웠던 피넬은 컵을 치워버렸다.

얼마 후, 그는 다시 머그잔을 사용해보았다. 두 번째 시도에서 피넬은 머그컵의 부조화적 특성이 한 모금 한 모금을 의식적으로 알아차리게 한다는 것을 깨달았다. 그는 수년 동안 '맛도 보지 못한 채' 아무 생각 없이 많은 차들을 마신 것을 한탄했다.

피넬은 이 경험이 예술에 대한 자신의 이해를 바꾸었다고 믿는다. "때로는 완전히 해결된 것이 그렇게 흥미롭지 않을 때도 있다. … 조금의 부조화는, 적어도 조금은, 오랫동안 우리의 관심을 끌 수 있는 흥미로운 구성을 갖추기 위해 매우 필요하다."

가슴 주머니 안감이 뒤집히면
포켓스퀘어

눈금자 표시가 인쇄된
포장 테이프

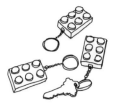

탈부착이 쉬운
레고 열쇠고리

기발함은 예상치 못한 효율성이다.

기발함은 기쁨을 불러일으키지만, 본질적으로 감성적이 아닌 기능적인 특성이다. 이는 다면적이지만 예상 외로 간단한 해결책이나 디테일을 제공함으로써 사용자의 관심을 더 끌고 그들에게 보상해준다. 적어도 하나 이상의 기능적인 가치 요소를 더하면서 핵심적인 기능적 문제를 해결한다.

관심을 끌기 위한 불필요한 기능은 처음에는 즐거움을 줄 수 있다. 그러나 기능적 가치를 거의 또는 전혀 더하지 않기 때문에 장기적으로 실패할 가능성이 크다. '불필요한 기능을 통한 관심 끌기'는 사람들이 알아봐주기를 기대하는 것이다. 기발함은 알아봐달라고 요구하지 않지만, 결국 사람들이 알아본다.

비아지오 시소티Biagio Cisotti가 디자인한
알레시의 디아볼릭스Diabolix 병따개

필립 스탁Philippe Starck이 디자인한
알레시의 주시 살리프Juicy Salif 레몬 착즙기구

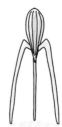

알레산드로 멘디니Alessandro Mendini가
디자인한 알레시의 안나 G.Anna G. 코르크 따개

가에타노 페시Gaetano Pesce가 디자인한
비앤비이탈리아의 업Up 휴식의자

에토레 소트사스Ettore Sottsass가 디자인한
멤피스밀라노의 칼톤Carlton 룸 디바이더

장난스러운 물건이 꼭 장난감일 필요는 없다.

장난스러운 형태는 가정과 사무실에서 흔히 발견되는 것과 같은 일상적이고 익숙한 제품에 도입될 때 가장 효과가 좋다. 혼란을 줄 가능성을 제한하면서 그 기능이 잘 이해되도록 만들기 때문이다.

장난스러움을 추구할 때, 제품의 고유한 형태가 암시하는 것이 있는지 확인해보라. 참고할 자료는 귀엽거나 유치하지 않고 기발한 것이어야 한다. 사물을 꾸밈없이 그대로 묘사하는 직사주의literalism를 피하기 위해 형태를 단순화하라. 대부분의 사람들은 그 형태가 톱으로서 절단하는 능력이 있는지 불분명한, 있는 그대로 표현된 고양이 형태보다는 고양이를 막연히 암시하는 형태의 작은 톱을 이용하는 게 더 편할 것이다. 참고하는 대상의 눈이나 팔다리 같은 자연적 특징과 디테일은 제품의 기능을 지원하는 데 사용하라. 마지막으로, 고품질의 소재를 통해 제품이 그저 눈길을 끌기 위한 물건, 그냥 쓰고 버리는 물건이 아니라는 것을 사용자에게 보장하라.

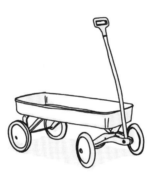

장난감이 꼭 귀여울 필요는 없다.

라디오플라이어Radio Flyer는 아이들의 놀이를 위한 물건이다. 그러나 '작은 빨간 수레' 형태는 본질적으로 장난스럽지 않다. 1930년대에 소개된 후 오늘날까지 찍어내는 방식으로 생산되고 있는 금속 몸체는 견고하고 산업적이다. 큰 모서리 반경은 아이들이 더 안전하게 가지고 놀도록 만든다. 흰색의 커다란 금속 바퀴를 싸고 있는 검은색 고무 바퀴는 수레가 부드럽게 굴러가도록 돕는다. 작동 방식은 이해하기 쉽다. 수레에 짐을 싣고 잡아당기거나, 안에 올라타 언덕 아래로 조종해 몰고 가는 것이다.

잘 만들어진 어린이 제품에는 '디즈니 이야기'를 더할 필요가 없다. 인위적인 이미지나 스타일링은 일시적으로 판매를 증가시킬 수 있지만, 궁극적으로 매력을 제한하고 제품을 유행에서 뒤떨어지게 만든다. 또한 라이선스 비용 때문에 제품은 더 비싸질 것이다.

알면 우스꽝스러움, 모르면 키치.

우스꽝스러운camp 익숙한 주제나 특징을 과장해 의도적으로 터무니없거나 재미있게 비꼬는 어조를 만드는.

저급한 진위성과 미세함이 부족한. 대개 의도를 과장하거나 무심코 드러냄으로써 청중의 특정 반응을 이끌어내기 위해 계산된.

키치kitsch '좀 아는' 사람들이 수준 낮은 취향으로 여기지만 아이러니하게도 그들이 진가를 알아볼 수 있는, 천진난만하거나 반짝반짝하거나 지나치게 감상적인 미학을 지닌 예술품 또는 사물. 예를 들어 용암램프나 분홍색 플라밍고 잔디장식.

싸구려의 저품질의.

조잡한 정교함과 세련됨의 결핍을 숨기면서 화려함, 부, 지위를 노골적으로 드러내려 하는.

취향 개인의 미적 감각. 지식, 개인적 편견, 경험, 보안, 교육, 계급 정체성에 의해 형성될 수 있다.

진부함 독창적이지 않고 남용되어 가치가 거의 또는 전혀 없는.

앙증맞은 부자연스럽거나 싫증나게 예쁜, 그림 같은, 기이한, 또는 감상적인.

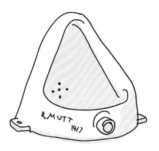

마르셀 뒤샹Marcel Duchamp의 〈샘Fountaine〉(1917)

카메라는 현대미술을 창조했다.

역사적으로 시각예술은 재현적이고 표현적이었다. 예술가의 주관적 의도를 전달하는 것뿐만 아니라 세계를 사실적으로 묘사하는 것을 목표로 했다. 카메라는 현실을 매우 정확히 묘사할 수 있기 때문에, 카메라의 발명은 예술의 전통적 역할 절반을 '훔쳐갔다'. 이에 예술은 재현 이상의 표현에 중점을 둠으로써 대응했다. 그리고 곧 시선을 돌려 스스로에게 물었다. 그런데 예술은 무엇인가? 물감은 꼭 붓으로 칠해야만 하는가? 예술 작품은 고정되고 완성된 것인가, 아니면 계속 변해야 하는가? 예술은 일관된 이야기를 전달해야 하는가, 혹은 관습적으로 아름다워야 하는가? 예술은 고상한 것이어야 하는가, 아니면 세속을 묘사할 수 있어야 하는가? 그리고 예술이 현실을 묘사하는 한 '현실'의 진짜 의미는 무엇일까?

사실적인 그림자

그리기가 더 어렵고, 일반적으로
불필요하다.

상징적인 그림자

깊이를 빠르게 전달하기 위해 물체와
바닥 평면을 떨어뜨린다.

예술가가 아닌 디자이너로서 그려라.

표현적이 아니라 효율적으로 그려라. 대부분의 드로잉은 귀중한 예술 작품이 아니라, 빠르고 명확한 아이디어를 보여주는 것이어야 한다.

사실적이 아니라 상징적으로 그려라. 보는 사람들이 원하는 메시지에 집중하기 위해 부수적인 세부 상황을 생략하라.

자신만의 드로잉 스타일을 만들려 애쓰지 말라. 시간이 지나면서 당신의 스타일이 유기적으로 발전하게 하라.

빨리 그려라. 상세한 렌더링*은 컴퓨터로 하면 된다. 손으로 하는 스케치에서는 빠른 시각화가 가장 중요하다. 빠른 스케치는 대화 중에도 아이디어를 전달한다.

* 아직 계획 단계에 있는 제품의 외관을 누구나 이해할 수 있도록 실물 그대로 그린 예상 완성도.

직선을 그리는 방법

사인펜을 사용하라. 긴 선을 그릴 경우 더 큰 존재감을 위해 두꺼운 펜을 사용한다. 눈에 더 잘 띄는 선이 평가하기가 더 쉽기 때문이다.

각각의 선을 천천히 그려라. 선을 너무 빨리 그리면 방향과 곧음에 대한 통제력이 떨어진다.

전체 팔을 움직여라. 팔꿈치를 중심으로 회전하지 않는다. 종이와의 마찰이 늘어나는 경우 손을 페이지 전체에 걸쳐 천천히 끌며 움직인다.

약간 흔들리는 선은 괜찮다. 전체 라인이 곧고 호가 아니라면.

종이를 회전하라. 그것이 직선을 그리기 쉽게 한다면.

선을 '휙' 넘기지 마라. 시작과 끝은 강하게 멈춰라.

일관되게 직선을 그릴 수 있을 때까지 반복하라. 정확히 시작하고 정확히 끝맺어라. 근육에 완전히 기억되도록 적어도 몇 주간의 적당한 훈련이 필요하다.

강한 투시도

다이내믹하지만 왜곡된

온화한 투시도

정확하지만 '개성'이 덜한

표현을 위해서는 투시도를 사용하고,
연구를 위해서는 정투상도를 사용하라.

투시 스케치는 전체 아이디어를 빠르게 이해하는 데 효과적이고, 제품과 공간의 관계 혹은 제품이 사용되는 상황을 보여주며 강한 인상을 줄 수 있다. 그러나 아이디어를 발전시키는 데는 **정투상도**(2차원 평면도, 단면도, 입면도)가 훨씬 도움이 될 가능성이 높다. 특히 실물 크기로 그릴 때 그 본연의 정확성은 디자이너가 크기, 규모, 비례, 세부사항에 대한 구체적 결정들을 면밀히 살펴보고 밀고 나갈 수 있게 해준다.

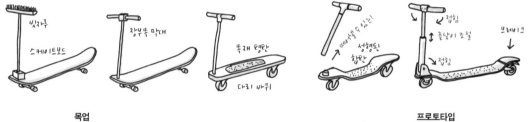

빗자루

스케이트보드

장부촉 막대

목재 탱판

다리 바퀴

목업
콘셉트와 사용자 경험에 대한
초기의 일반화된 탐구

데이더벌수있는

성형된
합판

접힘

높낮이 조절

접힘

브레이크

프로토타입
예상되는 최종 제품에 대한
상세한 조사와 테스트

그림은 외관을 시뮬레이션하고,
목업은 경험을 시뮬레이션한다.

예술적으로 렌더링된 그림은 멋지게 보일 수 있고, 감성적인 영향을 미칠 수 있으며, 제품의 시각적 개성을 보여주고, 매력을 빠르게 묘사할 수 있다. 그러나 목업(보통은 대략적인 3차원 연구)이나 프로토타입(보통은 예상되는 최종 제품에 가까운 근사치)만 이 제품을 사용하는 상황에 놓이도록 해줄 수 있다.

폼보드는 세 번에 걸쳐 자른다.

1. 위 표면
2. 폼
3. 아래 표면

목업은 묘사만이 아니라, 발견을 위해 만들어라.

구체적인 질문들에 답하려 해보라. 목업이나 프로토타입은 당신의 추측을 확정하거나 반박하는 데 도움을 준다. 실패한 프로토타입도 여전히 성공적일 수 있다. 그것은 문제점을 드러나게 해 무엇이 작동하지 않는지 보여주고, 어느 방향으로 가야 하는지 말해준다.

새로운 질문들을 발견하려 해보라. 당신의 목표는 완벽한 버전의 아이디어를 만드는 것이 아니다. 그렇지 않은 상황에서는 생각하지 못했을 질문을 하게 만드는 상황에 자신을 두는 것이어야 한다.

실제 크기로 제작하라. 공간 안에서 제품의 존재, 사용성, 신체와의 관계를 테스트할 수 있게 하라. 실제 크기의 3차원 목업으로 연구하는 것이 실용적이지 않다면, 때때로 실제 크기의 2차원 도면으로 충분할 것이다.

대략적으로 만들어라. 초기의 '프랑켄프로토타입Frankenprototype'은 제품의 대략적인 경험을 시뮬레이션하기 위해 테이프로 개체들을 대충 구성할 수 있다.

요소의 수를 제한하라. 핵심 탐구에 집중함으로써 시간과 비용을 최소화하라. 디자인이 발전될수록 연구는 더 복잡해져야 한다.

모든 제품은 움직인다.

일상적으로 이동시키지 않고 사용하는 제품들에서도 이동성은 대단히 중요하다. 크고 무거운 프린터는 수년 동안 같은 위치에 있겠지만, 측면의 움푹 들어간 자리는 프린터가 처음 설치될 때나 프린터를 이동시켜야 하는 드문 경우에 감사히 여겨질 것이다. 가정용 냉장고는 바닥에 바퀴가 있고 매트리스는 측면에 손잡이가 있다. 비록 대부분 혹은 모든 수명 동안 제품이 움직이지 않고 놓여 있을지라도 말이다.

제품은 수명이 다하고 분해·폐기되거나 재활용되면서 다시 움직인다.

보관

보관된 제품

기대

기능을 수행하고 있지 않지만
사용하는 상황에 있는 제품

활성

핵심 기능을
수행하고 있는 제품

사 용 유 형

제품은 사용하지 않을 때도 작동한다.

진열장은 언제 '사용 중'인가? 거실이나 사무실 안에 배치될 때인가? 아니면 사물이 그 안이나 위에 놓이는 순간, 혹은 진열장이 가만히 놓여 있을 때일까?

실제로 많은 제품이 주요 기능을 수행하지 않을 때도 작동한다. 가구, 조명 기구, 접시, 그리고 무수히 많은 다른 제품은 활발히 작동되지 않을 때도 배경 또는 심미적인 오브제 역할을 하거나, 준비 상태로 놓여 있다.

제품의 궁극적 효과는 **주요 용도**(의도된 일상적 기능이나 용도)보다 제품의 **배경 상황**(제조, 운송, 전시, 설치, 보관, 폐기 등)에 더 좌우될 수 있다. 창문형 에어컨은 효율적으로 작동되도록 디자인될 수 있지만, 진정한 효율성은 완벽한 설치에 있다. 헤드폰은 착용자가 편안하도록 디자인되어야 하지만, 사용자에게 헤드폰의 가치는 휴대와 보관을 위해 접히는지 여부에 전적으로 달려 있을지 모른다.

일반적인 모듈

전문적인 모듈

대략적으로 무엇이든 만들거나,
완벽하게 몇 가지를 만들어라.

모듈은 하나의 완전한 사물을 구성하는 데 사용되는 다수의 표준화된 단위이다. 이는 사용자에게 높은 가변성과 이동성을, 제조업체에는 디자인·엔지니어링·생산·재고의 효율성을 제공한다.

일반적인 모듈은 성부터 고래까지 거의 어떤 모양이든 조립이 가능하다. 반면 각 조립품은 실물의 근사치일 것이다. 예를 들면 레고 모듈로 만든 어떤 사물은, 무엇을 만들든 레고로 만든 근사치에서 벗어날 수 없다.

전문적인 모듈은 좁은 범위의 결과를 만들지만, 각 결과는 특정한 요구를 밀접하게 충족시킨다. 예를 들면 핫셀블라드Hasselblad는 몇 가지의 다른 완벽한 카메라를 구성할 수 있는 모듈을 만든다. 사무용 가구와 부엌 캐비닛 또한 유사한 개념의 모듈이다.

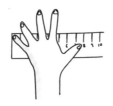

한 뼘
보통 7~9인치

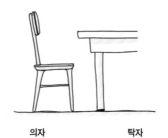

의자
바닥에서 앉는 부분까지
약 18인치

탁자
바닥에서 약 30인치

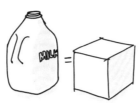

1갤런
약 6×6×6 인치

포스트잇 11개
약 1밀리미터

세상을 숫자로 이해하라.

주변 사물들의 치수를 짐작해보는 습관을 만들어라. 그리고 짐작한 치수가 실제 수치에 얼마나 근접한지 재보라. 컨트롤과 버튼의 치수와 간격을 재보라. 앉은 자세에서 눈의 높이, TV 화면 크기와 선호하는 시청 거리의 비율을 재보라. 주차된 차량들 사이의 공간과 핸드폰 화면 속 아이콘들 사이의 공간을 재보라. 탄산음료 캔, 핸드폰, 지폐, 집 열쇠, 종이책, 에어컨, 저녁용 접시, 시츄 강아지의 크기를 재보라.

100킬로그램인 사람의 크기가
50킬로그램인 사람의 두 배인 것은 아니다.

부피와 무게의 관계는 그리 간단치가 않다. 3차원 형태에서 이상적인 크기, 모양, 시각적 특성, 인체공학은 실제 크기의 프로토타입을 만든 뒤 의도된 상황에서 바라보고 사용해봐야 가늠할 수 있다. 절반 크기의 모델을 만들어본다 해도 판단하기 어려운 건 마찬가지다. 제품을 평가하기 위한 실제 크기에 충분히 가까워 보여도, 사실 그 부피는 실제 크기 모델의 8분의 1에 불과하다.

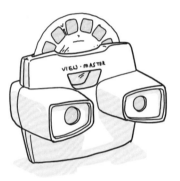

찰스 해리슨Charles Harrison의 GAF 뷰마스터(1958).
과거의 제품들은 현재의 제품들보다 흔히 더 두꺼운 플라스틱을 사용했다.

10퍼센트 더 두꺼우면 33퍼센트 더 강하다.

소비자는 소재의 강성stiffness을 제품 전체의 품질 지표로 인식하는 경향이 있다. 대부분의 소재는 두께가 10퍼센트만 증가해도 강도strength와 강성이 3분의 10이나 증가한다. 이는 비틀림, 하우징*의 삐걱거리는 소리, 오일 캐닝oil canning,** 다른 구조적 문제와 골칫거리를 감소시킨다.

* 기계나 제품을 보호하는 단단한 틀 또는 덮개.
** 판금 제품의 표면에서 볼록한 부분을 누르면 튀어나온 부분이 들어가고 반대쪽이 볼록하게 튀어 나오는 경우로, 판금 제품의 불량 중 하나.

3점 기초

빠른 설치와
수평 유지

4점 기초

고정된 사물의
안정성

5점 또는 6점 기초

굴러가는 사물의
안정성

상황의 중력을 인식하라.

우리는 바닥보다 윗면이 더 좁은 물체는 무게중심이 더 낮은 곳에 있고, 윗면이 좁아지지 않는 물체보다 기울어질 가능성이 적다는 것을 직관적으로 알고 있다. 시각적 안정감은 이러한 이해에서 파생된다. 전통적인 전등갓처럼 잘 기울어지지 않는 물체도 윗부분이 좁게 만들어졌을 때 시각적으로 훨씬 만족감을 주기 때문이다.

일회용 커피 컵은 음료를 붓고 마시고 쌓을 수 있도록 상단 부분이 더 넓은데, 이는 중력을 간과하는 것처럼 보일 수 있다. 이는 반대의 형태일 때에 비해 기울어지기 쉽다. 그러나 중력은 여전히 컵의 사용에 개입한다. 컵을 잡았을 때, 중력이 엄지와 다른 손가락들에 의해 형성된 반원 안으로 컵을 잡아당긴다. 만약 컵의 바닥 부분이 더 넓다면, 손으로 잡기가 매우 어려울 것이다.

제품은 알맞은 무게가 있다.

가구에서 무거움은 품질의 표시로 인식될 수 있다. 노트북에서는 반대의 의미를 전달할 수 있다. 가벼움은 헤드폰에서 효율성을 나타내지만, 프라이팬에서는 저렴함을 나타낸다. 밑창이 두꺼운 정장화는 보통 고급스럽게 느껴지지만, 좋은 운동화는 가볍고 유연하게 느껴질 것이다. 휴대용 호치키스는 가벼워야 하지만, 고정식 호치키스는 무거워야 한다. 만년필은 내구성과 진중함을 갖기 위해 무거워야 하는 반면, 일회용 펜은 가벼워야 한다. 일회용 면도기는 가볍고 여행용으로 적합하지만, 가정용 면도기는 무겁고 더 오래간다.

이사무 노구치의 플로어 램프

"무게 없음에 의미를 부여하는 것은 무게다."

— 이사무 노구치Isamu Noguchi

부착형/표준형 힌지

콘셉트를 표현하거나
확장하지 않음

물리적으로 통합된 힌지

콘셉트와 관련이 있을 수도 있고
없을 수도 있음

콘셉트적으로 통합된 힌지

콘셉트와
불가분의 관계

디테일이 바로 콘셉트다.

디테일은 단순히 제품의 작은 영역에 관한 것만은 아니다. 이는 디자인의 의도를 보여줄 수 있는 기회다. 만약 콘셉트가 부드러운 미니멀리즘을 지향한다면 모서리를 둥글게 만들고, 이음새와 잠금장치를 숨기고, 동일한 평면의 평평한 버튼을 사용하라. 만약 콘셉트가 구조적 감성을 지향한다면 형태를 덧붙이는 방식으로 구성하고, 파트들에 서로 다른 색·마감·소재를 사용하라. 노출된 잠금장치를 사용해보고, 깊은 노출이나 다른 장식과 함께 연결부위를 과장해보라.

디테일을 위한 콘셉트뿐만 아니라 콘셉트를 위한 디테일을 작업하라. 디테일을 실행했을 때 콘셉트에 도움이 되지 않는다면, 콘셉트를 다시 생각하라는 뜻일 수도 있다.

상자는 상자 그 이상이다.

제품의 하우징은 적어도 두 파트로 구성된다. 두 파트를 분리하는 **파팅라인**parting line은 내부 작동, 제조의 용이성, 구조적 강도 같은 순전히 실질적인 문제들에 따라 배치될 수 있다. 하지만 그 밖의 다른 배치에는 의도가 담겨 있다. 제품 바닥에 배치된 파팅라인은 일상적으로 사용할 때는 숨겨져 있으며, 움직이지 않는 제품의 바람직한 특성인 견고함을 암시한다. 파팅라인을 윗면에 배치하면 정교한 조립을 보여줄 수 있다. 측면의 중간 지점에 위치시키는 것은 중립적이거나 일반적인 방식이긴 하지만, 두 개의 하우징 부분에 서로 다른 색상과 마감을 사용하면 제품에 시각적 생기를 불어넣을 기회를 제공할 수 있다.

종이컵

안정성을 위해 측면이 아래로
확장되고, 바닥이 처지는 것을 허용

전자 제품

고무로 된 발이 환기를 돕고,
제품의 진동을 최소화

도자기

발이 가마 표면에 점토가
달라붙는 것을 방지

발을 사용하라.

발은 많은 제품이 수평을 유지하는 데 필요하지만, 다른 방식으로도 기능할 수 있다. 제품을 잘 잡을 수 있게 하고, 바닥의 긁힘을 방지하며, 충격을 흡수하고, 제품이 놓이는 부분의 표면을 보호하며, 성능을 향상시키고, 형태에 시각적 효과를 주며, 제품의 제조에 도움을 줄 수 있다.

일자형

'예전으로 돌아가는'
복고풍 느낌을 줄 수 있으나,
평범해 보일 수 있다.

앨런Allen / 육각형

견고함을
나타낸다.

톡스Torx / 별 모양

작으며,
정밀함을 나타낸다.

필립스Phillips / 십자형

실용적이지만,
평범해 보일 수 있다.

머리를 사용하라.

나사 머리는 라벨이나 고무 발 뒤에 가려질 수 있다. 그러나 노출되면, 제품의 콘셉트나 브랜드 정체성에 대해 중요한
메시지를 전달할 수 있다.

브렘보Brembo의 브레이크 캘리퍼

부분적 벌거숭이가 되어라.

제품이 복잡한 부품이나 혁신적 기술을 포함하고 있다면, 이를 외관에서 보여줌으로써 제품의 고성능을 표현하는 것에 대해 고려하라. 그러나 미묘하게 유지하라. 벌거숭이가 되기보다는 작은 힌트를 제공하라.

배출 통풍구: 힌지 공간에 숨겨져 있음

흡입 통풍구: 바닥에 숨겨져 있고, 발이 공기가
드나드는 공간을 제공

공기를 안으로, 공기를 밖으로

수동 환기 TV, 라디오, 주방 기기처럼 적당한 열을 발생시키는 제품의 경우, 자연적인 공기 이동을 촉진하기 위해 하우징에 구멍을 만들어라.

능동 환기 상당한 열을 발생시키는 내부 부품이 포함된 제품의 경우, 흡입 통풍구에서 배출 통풍구로 공기를 이동시키기 위한 팬을 내장하라.

강제 환기 실내 팬이나 헤어드라이어처럼 공기 이동이 주기능인 제품의 경우, 손가락이나 머리카락이 끼는 것을 방지하는 흡입구와 배출구를 디자인하라.

디자인 기능으로서의 환기 흡입구와 배출구를 숨긴 노트북 컴퓨터는 컴퓨터 작동이 수월할 것이라는 기대를 줄 수 있다. 그러나 게임용 노트북에서 통풍구는 노트북의 성능을 보여주기 위해 강조될 수 있다. 공기 이동은 실내 팬의 가장 중요한 목적이지만, 다이슨의 전위적인 선풍기는 그 독특한 형태로 관심을 끌기 위해 이 기능을 숨긴다.

유용성으로서의 색

중요한 것을 찾기 쉽게 만든다.

상징으로서의 색

설렘과 만족감을 전달한다.

고객을 구별해주는 표지로서의 색

성별, 사회적 지위, 패션,
정치적 소속을 나타낼 수 있다.

색은 색이 없는 것에서 시작한다.

모든 소재는 본연의 색이 있다. 다른 색을 도입하기 전에 본연의 색으로 작업하라. 색을 사용할 때는 명확한 목적을 위해 사용하라. 예를 들면 상호 작용의 지점을 강조하는 등의 기능으로서, 고객이나 브랜드를 구별해주는 표지로서, 또는 제품이 사용되는 환경에 어울리도록 하기 위해서 사용하라.

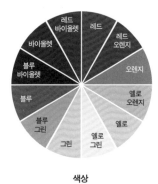

색상
색상 스펙트럼

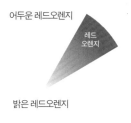

어두운 레드오렌지

밝은 레드오렌지

톤 혹은 값
색상의 밝음 또는 어두움

밝은 톤은 디테일을 증폭시키고,
어두운 톤은 실루엣을 증폭시킨다.

밝은 톤은 빛과 그림자의 변화를 자연스럽게 드러낸다. 고전적인 대리석 조각상처럼 윤곽과 디테일을 잘 알아보도록 의도된 사물에 적합하다. 어두운 톤에서는 변화와 디테일을 인지하기가 더 어렵다. 호치키스, 마우스패드, 거실의 전자 제품처럼 눈에 띄지 않도록 의도된 사물에 적합하다.

자동차는 예외다. 광택이 있고 어두운 표면은 밝은 야외 환경에서 거울 역할을 하기 때문이다. 어두운 색 자동차는 반사가 많은데, 이는 같은 모델의 하얀색 자동차에 비해 형태가 더 복잡해 보이도록 만들고 윤곽이 더 드러나게 하기도 한다.

화이트는 실용적이고,
블랙은 세련되고,
메탈은 전문적이다.

화이트는 깨끗함, 청결, 유용성이 중시되는 제품에 자연스러운 선택이다. 세탁·주방 가전('백색 가전')의 기본 색상으로 사용된다. 블랙은 특히 가죽 제품 같은 개인용 제품에 세련미를 준다. 표면의 디테일을 어느 정도 보기 어렵게 만들어 신비로운 분위기를 주기 때문이다.

브러시 처리된 스테인리스스틸 같은 메탈 마감재는 전문가적인 분위기를 연출하는 경향이 있다. 집 안에서 전문적 수준의 능력을 보여주고 싶어 하는 주인들은 새 가전제품으로 점점 더 메탈을 선호하고 있다.

광택 마감

손의 움직임을 쉽게 하는 목 뒷면의 새틴 마감

광택 마감

새틴은 광택보다 미끄럽다.

거친 표면은 부드러운 표면보다 보통 더 '그립감'을 주어 우리의 손과 발을 흔들림 없이 안정감 있게 만든다. 그러나 부드러움이 특정 수준 이상으로 증가하면 반대의 현상이 일어난다. 가장 부드러운 마감인 광택은 새틴보다 그립감이 더 좋다.

**표면처리로 강화된
자연색**

광내기
모래 분사
투명 코팅

**소재에
주입된 색상**

염색이나 착색,
또는 주조 과정에서
소재에 안료를 혼합

**기술적으로 접착한
색상 레이어**

화학, 전해,
열 공정

페인트는 최후의 수단이다.

소재 본연의 색을 숨기기보다 드러나도록 마감한 제품은, 표면에 페인트를 칠한 제품보다 보통 더 높은 가치를 갖고 오래가는 경향이 있다. 페인트는 제품의 질을 떨어뜨리는 방식으로 마모되고, 부서지며, 색이 바래진다. 페인트는 저렴한 소재를 효과적으로 가릴 수 있지만, 소재가 저렴하다고 광고하는 것일 수도 있다. 저렴하지 않다면 왜 숨기겠는가?

RGB

화면에서 사용할 색을
선택하고 지정하는 데 사용

CMYK

실제 사물의 색을 선택하고
지정하는 데 사용

팬톤Pantone

인쇄, 페인트, 플라스틱의
색을 지정하는 독점 시스템

몰드텍Mold-Tech

플라스틱의 질감과 마감을
선택하는 독점 시스템

실제 결정을 위해서는 실제 샘플을 사용하라.

실제 제품의 CMF(컬러, 소재, 마감)를 선택할 때 컴퓨터 화면을 믿지 마라. 그 대신 팬톤과 몰드텍 같은 실제 산업 표준을 참조하라. 그러나 이러한 표준을 따른다 해도 제조업체마다 다른 결과물을 만들 수 있고, 지정된 색상이 소재나 마감에 따라 다르게 보일 수 있다. 제조업체가 실제로 생산한 샘플을 검토하는 것이 CMF를 선택하고 확정하는 최상의 방법이다.

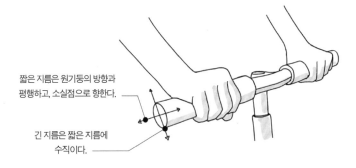

짧은 지름은 원기둥의 방향과
평행하고, 소실점으로 향한다.

긴 지름은 짧은 지름에
수직이다.

투시도상의 원은 타원으로 나타난다.

훌륭한 인체공학이 몸에 꼭 맞는다는 뜻은 아니다.

손에 꼭 맞게 만들어진 인체공학적 형태는 사용 초기에 특별한 편안함을 줄 수 있다. 그러나 딱 들어맞음이 움직임과 조정을 제한할 수 있으므로 더 오랜 시간 사용하는 데 최적화되었다고는 할 수 없다. 제품을 사용할 때 그 한 가지 방법밖에 없기 때문이다. 반면 원기둥 형태는 초기의 편안함이 덜하지만, 사용자가 자유롭게 위치를 옮길 수 있다. 또한 인체공학적으로 '꼭 맞는' 제품보다 제조하기가 쉽고 덜 비싸다.

 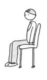

누워 있는

뒤로 기대고 있는

사회적으로
인식하지만,
참여하지 않는

편안한

사회적으로
인식하고,
편안하게 참여하는

꼿꼿한

사회적으로
참여하고,
사회적으로 집중하는

업무

집중하며
개별화된 행동

바 높이

사교적이고
짧은 참여

서 있는

앉음의 원칙

더 낮게 앉을수록 더 오래 앉는다. 그리고 편안함의 역할은 더 커진다.

등받이와 팔걸이는 더 오래 사용한다는 뜻이다. 예를 들어 등받이가 없는 벤치는 식탁의자나 안락의자보다 더 짧게 사용한다는 뜻이다.

직각은 편안함을 방해한다. 앉는 곳의 표면은 뒤쪽 모서리가 낮아야 하며, 수평에서 5도 정도 기울어져야 한다. 등받이는 뒤로 5도에서 15도까지 기울어야 한다.

회전은 성능/유용성을 나타낸다. 예를 들어 업무용 의자, 바스툴 등이 있다.

더 꼿꼿하게 앉을수록 사회적으로 더 많이 참여함을 나타내는 경향이 있다. 뒤로 더 많이 젖혀질수록 프라이버시를 더 많이 누리고 있음을 암시한다. 해변이나 영화관 같은 공공장소에서 등받이가 젖혀지는 안락의자는 개인적인 자세와 공공장소에서의 경험이 비전형적으로 혼합된 모습을 보여준다.

탁자의 높이 = 앉은 사람의 팔꿈치 높이

마르셸 브로이어Marcel Breuer의 바실리 의자(1925)

"의자는 당신이 정말로 아무것도 필요하지 않을 때
당신에게 필요한 첫 번째 것이며, 따라서 아주 강력한 문명의 상징이다.
디자인이 필요한 것은 생존이 아니라, 문명이기 때문이다."

— 랠프 캐플런 Ralph Caplan

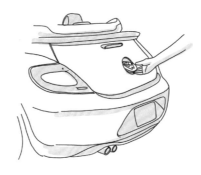

폭스바겐의 트렁크 잠금 해제

사용자가 스스로 알아낼 수 있도록 기회를 제공하라.

사용자가 기능을 발견할 기회를 제공하는 것은 기능을 숨기는 것과는 다르다. 쉽거나 직관적인 접근이 시각적으로나 물리적으로 차단될 때, 사용자는 짜증을 내기 쉬울 것이다. 그 예로 전원 버튼이 스피커의 뒷면에 위치한 경우를 들 수 있다. 처음에는 분명하게 알지 못했지만, 그럼에도 접근하기 쉬운 기능을 발견할 기회가 생겼을 때 기분 좋은 '아하!'가 나올 수 있다. 제품 로고가 전원 버튼이라는 것을 나중에 알아차렸을 때처럼 말이다. 한번 알고 나면, 사용할 때 더 이상 어렵지 않을 것이다. '왜 이걸 전에는 보지 못했지?'라고 생각하며, 다음에 사용할 때도 그 '아하!'를 다시 체험하길 즐길지도 모른다.

중요한 스위치일수록 더 물리적이다.

평평한 버튼은 최소한의 물리적 존재감을 지니며, 보통 직접적인 시각적 접근을 필요로 한다. 이는 하위 메뉴 프로그래밍과 같이 가끔 사용하는 기능에 적합하다. 제품 본연의 형태를 효과적으로 지켜주지만, 손으로 만져서 찾기는 어렵다.

돌출된 버튼은 조금 올라와 있고, 만져서 찾을 수 있다. '스캔'이나 '용지 공급' 같은 일반적 작동에 적합하다. 특히 높은 돌출은 믹서기의 '퓌레 Puree'나 비디오카메라의 '녹화'처럼 제품의 주요 작동을 위한 버튼으로 적합할 수 있다.

함몰형 버튼은 실수로 눌렀을 때 치명적일 수 있어 좀처럼 사용되지 않는 특별한 기능에 적합하다. 보통은 누르기 어렵게 만들어지며, 특별한 물리적 노력이 필요하다. 예를 들어 와이파이 공유기에서 '재설정'을 누르려면 펜촉이나 클립이 필요할 수 있다.

물리적

전기적

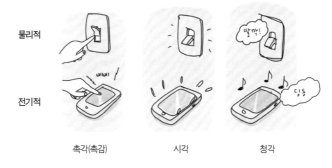

촉각(촉감) 시각 청각

피드백 유형

일어나야 할 일들이 일어났는가?

어떤 제품들은 자동 피드백을 제공한다. 진공청소기는 켜져 있거나 꺼져 있음을 명백히 알려준다. 그러나 많은 제품에서 사용자는 의도된 인터랙션*이 일어났는지 알기 위해 추가 신호를 필요로 한다.

사용자의 상황에 가장 적합한 신호를 결정하기 위해서 감각의 영역 전반에 걸쳐 작업하라. LED와 같은 시각적 신호가 일반적이긴 하지만, 촉각(터치)이 보통 더 효과적이다. 예를 들면 휴대폰이 무음 모드에 있음을 나타내기 위해 시각적 신호보다는 진동이 더 효과적일 수 있다. 컴퓨터 화면이나 자동차의 대시보드처럼 시각적 내용이 특히 복잡한 경우, 청각 신호로 가장 쉽게 알아차릴 수 있다. 여러 음의 멜로디로 켜기(올라가는 음), 모드 변경(동일한/유사한 음), 끄기(내려가는 음)를 구별할 수 있다.

* 사용자가 시스템을 이용할 때 생기는 일련의 상호 작용

소프트웨어는 불가피하게 불완전하다.

소비자는 실제 제품이 완벽하거나 거의 완벽하기를 기대한다. 그러나 소프트웨어 사용자는 상대적으로 불완전함을 받아들인다. 그들은 버그와 단점 때문에 화가 날 수도 있지만, 업데이트가 나올 때까지 이를 감수하며 사용할 것이다. 그리고 업데이트가 될 때, 고쳐진 것 외에도 새로운 기능을 기대하고 받아들이려 할 것이다. 이는 다시 받아들여지고 해결해야 할 새로운 불완전함을 낳을 것이다.

따라서 소프트웨어 회사는 판매하기 전에 제품의 모든 버그를 해결하려는 동기가 거의 부여되지 않는다. 만약 해결하는 데 시간이 많이 걸릴 경우 소비자는 기다리지 않을 것이다. 불완전하더라도 쉽게 구할 수 있는 경쟁사의 제품을 구매할 것이다.

	수작업 생산	대량 생산
주요 사용자의 관심사	독창성, 장인정신, 심미성, 문화적 가치	필요 수량, 비용 제약, 제조 가능성
일반 소재	나무, 가죽	알루미늄, 철, 플라스틱
기본 생산 수량	500개 이하	5000개 이상
사용 환경	고급 라운지, 고급 주택	사무실, 기관, 공항
예	핀율Finn Juhl, 체코티 콜레지오니Ceccotti Collezioni	이케아IKEA, 놀Knoll

천 개를 만드는 것은 어렵다.

수작업 생산은 보통 목걸이 몇 개나 바구니 몇십 개 같은 소량의 품목을 생산하는 데 적합하다. **대량 생산**은 수천 혹은 수백만 개의 품목을 만드는 데 적합하나, 기획·교육·산업장비·운영을 위한 상당한 선행 투자가 필요하다.

중간 정도 수량의 제품은, 어느 생산 방식이 옳다고 하기 어려울 수 있다. 수작업 생산은 고르지 않은 품질, 높은 인건비, 고가로 인식되지 않을 제품에 높은 가격이 매겨지는 결과를 초래할 수 있다. 대량 생산은 직접적인 인건비를 줄일 수 있지만, 각 품목은 선행 투자가 회수될 수 있도록 과도한 가격이 책정되어야 할 것이다.

3D 프린팅과 컴퓨터수치제어CNC 기술은 때로 이 격차를 메울 수 있지만, 적합한 제품과 재료의 범위가 상당히 제한적이다.

수명이 가장 짧은 부품이 제품의 수명을 결정한다.

이상적인 제품 수명 주기는, 모든 부품이 동시에 소진되는 것이다. 그러나 거의 보통은 한 부품이 제품의 운명을 결정한다. 예를 들면 올인원 데스크톱 컴퓨터는 모니터만 고장 나도 전체가 쓸모없어진다. 망치 같은 단순한 제품조차 강철 머리 부분은 나무 손잡이보다 오래갈 것이다.

그러나 제품들은 대개 부품의 노후화를 관리하도록 디자인될 수 있다. 망치 손잡이는 교체 가능하도록 디자인될 수 있다. 고무 밑창이 접착 성형된 신발은 밑창을 갈 가능성이 낮기 때문에 저품질의 갑피와 함께 디자인하도록 제안된다. 그러나 20년은 지속될 최고 품질의 가죽으로 만드는 신발은 교체 가능한 웰트 가죽 밑창과 함께 짝을 이루어야 한다.

처음 몇 번의 사용: 감성적
외관
멋진 요소
즐거운 상호 작용

지속적 사용: 이성적
내구성
신뢰성
편안함

장기적인 사용: 감성적 2.0
삶의 맥락
친숙함
내면의 성격

시간을 염두에 두고 사용자 경험을 디자인하라.

제품을 처음 몇 번 사용할 때 사용자는 매료될 수 있다. 초기의 '와우' 순간을 만들어 그들의 관심을 기회로 활용하라. 전자 제품은 빛, 사운드, 인터페이스의 디테일로 개성을 드러낼 수 있다. 세탁기는 도움이 되는 정보를 보여주거나 첫 번째 세탁을 축하하는 행복한 음을 들려줄 수 있다. 제품의 외관에서는 제품에 심취한 새로운 사용자의 시선에 보답하는 매력적인 색조합, 정밀한 모서리 디테일, 흥미로운 목재 이음매를 사용하라.

제품을 한동안 쓰고 나면, 사용자는 기발함과 매력에 관심을 덜 느낄 수 있다. 예를 들어 전자 인터페이스는 사용자가 좋아하는 옵션을 학습하고 강조하며, 덜 사용되는 옵션들을 하위 메뉴로 배치하도록 디자인될 수 있다. 물리적 제품의 경우, 내구성과 신뢰성이 궁극적이고 장기적인 보상을 제공한다.

"닳아 없어지는 것보다 길들여지는 개념이 좋다."

— 빌 모그리지Bill Moggridge, 아이디오IDEO 공동 창립자

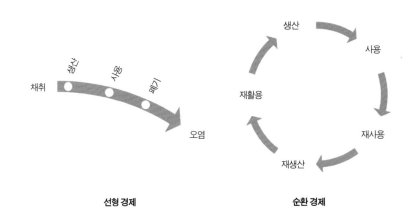

선형 경제

채취 · 생산 · 사용 · 폐기 → 오염

순환 경제

생산 → 사용 → 재사용 → 재생산 → 재활용 → 생산

오염은 디자인 결함이다.

천연 소재와 비석유 소재는 본질적으로 환경에 더 좋아 보일 수 있다. 그러나 설탕 봉지부터 종이컵에 이르기까지 친환경적으로 보이는 많은 물건이 얇은 플라스틱 층으로 코팅되어 있어 재활용이 어렵고, 심지어 불가능하게 만든다. 그러나 폴리에틸렌이나 폴리프로필렌 같은 단일 합성 소재로 만들어진 플라스틱 컵은 쉽게 재활용될 수 있다.

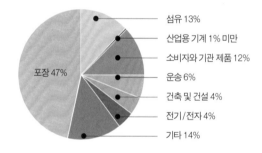

섬유 13%

산업용 기계 1% 미만

소비자와 기관 제품 12%

운송 6%

건축 및 건설 4%

전기/전자 4%

기타 14%

포장 47%

2015년 산업 부문별 플라스틱 폐기물 발생량

자료: Roland Geyer, University of California, Santa Barbara.

플라스틱은 재질이 아니라 속성이다.

'플라스틱'은 모양이 쉽게 변형되거나 성형될 수 있는 모든 소재를 말한다. 일반적으로 플라스틱 원료는 가열된 상태에서 모양이 만들어진 후, 냉각되어 경질 혹은 반경질 제품으로 만들어진다.

우리가 흔히 플라스틱이라고 부르는 소재는 고분자, 탄소의 긴 사슬, 석유화학물질에서 공급된 다른 원자들로 만들어진다. 그러나 점점 더 식물이 원료로 사용되고 있다. 수명이 다한 **바이오플라스틱**은 그냥 버려지지 않고 박테리아에 의해 분해될 수 있다.

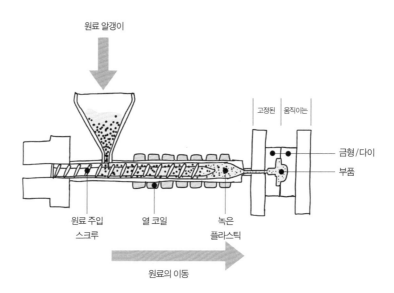

원료 알갱이

고정된 | 움직이는

금형/다이

부품

원료 주입
스크루

열 코일

녹은
플라스틱

원료의 이동

사출 성형

많은 부품의 경우 플라스틱 알갱이, 금속, 유리와 같은 원료를 가열한 뒤 **금형**mold 또는 **다이**die라고 불리는 금속 주물에 주입해 만든다. 그리고 냉각되어 굳으면 떼어낸다. 사출 성형Injection Molding, IM의 필수 사항은 다음과 같다.

금형/부품 모양 부품은 주물 후 금형에서 빠져나와야 한다. 이는 옆면에 최소 1도 이상의 **구배 각도**draft angle를 필요로 한다. 또한 '언더컷'이 있는 복잡한 모양은 금형에서 빠지지 않을 수도 있다. 측면 배출은 가능할 수 있지만 비싸다. 보통은 부품을 두 개로 만들어 이 문제를 해결한다.

금형 혹은 다이 소재 열처리된 강철 '가공'은 10만 번까지 사용할 수 있기에 대량 생산에 적합하다. 알루미늄은 덜 비싸나 몇 천 번밖에 사용할 수 없어서 보통은 최종 제품과 거의 유사하게 사전 제작되는 프로토타입에 활용된다.

생산 속도 내구성은 떨어지지만 빨리 냉각되는 알루미늄 가공은 생산을 가속화할 수 있다. 두 개 또는 세 개의 공간으로 된 캐비티* 금형은 초기 가공비용을 증가시키지만, 각 부품의 비용을 절감시키며 한 번에 더 많은 개수를 생산한다.

* 금형 안에서 제품의 형상이 성형되는 공간으로, 레진이 채워지는 부분.

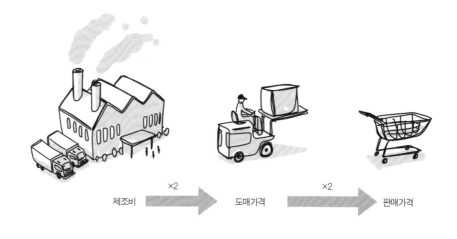

제조비　　　　　×2　　　　　도매가격　　　　　×2　　　　　판매가격

판매 = (재료명세서 + 노동) × 4

재료명세서Bill Of Materials, BOM는 모터 조립품부터 작은 나사까지 제품 생산에 필요한 부품들의 세부 목록이다. 재료명세서는 부품들의 이름, 치수, 색상 같은 사양과 가격이 나열된다. 디자인과 개발 비용이 이윤 내에서 충당된다고 가정할 때, 제품 판매가격의 견적은 대략 제조비의 4배다.

이케아의 포항Poäng 의자

이케아 생태계

이케아IKEA는 세계에서 가장 큰 가구 회사이다. 운 좋게도 현대적 감성이 아방가르드에서 주류로 옮겨가는 시점인 1943년에 설립되었다. 그러나 이케아 성공의 가장 큰 이유는 전체 제품 생태계의 혁신이다.

완전한 제품 라인 다른 경쟁사와 달리 집 전체를 위한 가구와 액세서리를 만든다.

제조 거의 모든 제품을 자체 제조한다.

판매 환경 몰입감 넘치는 전용 환경이 매장과 셀프서비스 창고 역할을 모두 한다.

저렴한 가격 대량 생산, 제품 대부분을 조립하지 않은 상태로 판매하기, 고를 수 있는 소재와 하드웨어 색상 수의 제한을 통해 저렴한 가격을 이끌어낸다.

조립식 물류 소비자가 제품을 자신의 차량 혹은 대중교통을 이용해 집으로 운송하게 하는 이케아 시스템의 통합적 요소이다.

DIY 표준화된 하드웨어와 부품들이 사용자의 친숙함을 높이고 빨리 조립할 수 있게 해준다.

지속 가능성 모든 부품은 단일 소재로 만들어져 재활용이 가능하다. 이케아는 모든 운영에서 재생에너지 100퍼센트 의존을 추구한다.

중요한 디자인 탐구를 할 때는 컴퓨터에서 멀리 떨어져라.

컴퓨터는 새로운 콘셉트를 만들거나 탐구하기보다는 대개 콘셉트를 다듬거나 여러 변형을 생성하는 데 더 적합하다. 디자인의 콘셉트는 총체적이며, 프로젝트의 다양한 측면을 아우른다. 그러나 컴퓨터 이미지는 완전히 시각적이고 2차원적이다. 상황, 촉감, 부피, 무게, 온도, 냄새, 인체공학, 그리고 실제 사물과 상호 작용할 때 관여하는 여러 실체적 특성을 다루기에 부족하다.

나무 블록은 스마트폰의 초기 프로토타입으로 사용되었다.

저해상도가 더 많은 피드백을 얻는다.

대략적인 스케치, 가공되지 않은 이미지, 정돈되지 않은 프로토타입은 특히 디자이너가 아닌 사람들이 디자인 과정에 참여할 수 있도록 북돋아준다. 그들도 프로젝트의 방향에 영향을 미칠 수 있다고 느끼게 해주기 때문이다. 당신이 드로잉을 더 정성스럽게 할수록 그 디자인을 있는 그대로 유지하고 싶어 할 것이고, 피드백을 덜 받으려 하거나 귀를 덜 기울이려 할 것이다. 컴퓨터 렌더링은 보통 개발 단계와 관계없이 비교적 높은 완성도를 보여주기 때문에, 프로젝트의 진행 정도에 대해 비디자이너와 숙련된 디자이너 모두를 혼란스럽게 만들 수 있다. 흔히 렌더링은 프로젝트를 실제보다 더 개발된 것처럼 보여준다.

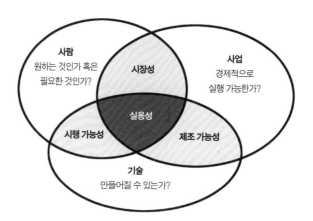

콘셉트에 대한 자신감은 콘셉트를 근거로 하라.

콘셉트가 다음과 같을 경우, 자신감을 가질 만하다.

1 많은 가능성의 영역에서 추출된 것이라면.
2 당신이 초반부터 추구하거나 예상한 것은 아니지만, 디자인 과정에서 발견한 결과라면.
3 사용자에 대한 실제 지식을 기반으로 하고, 유용성이 있으며, 문화적으로 적절하고, 기술적·경제적으로 실현 가능하다면.
4 테스트를 통해 검증되고 개선되었다면.
5 새로운 요소가 과하지 않다면. 보통 좋은 해결책은 당연해 보이지 새로워 보이지 않는다.
6 당신의 자신감이 본래 감정적이지 않고 지적인 것이라면.

외과의사의 조언을 얻기 위한
아이디오IDEO의 초기 목업

완성된 제품

자이러스 ACMI의 디에고Diego 코 수술 기구

프로토타입의 해상도와 디자인 진행 현황을 일치시켜라.

드로잉, 프로토타입, 혹은 기타 연구에는 개발 단계에서 관련 문제에 대한 피드백을 얻는 데 필요한 만큼만 시간·노력·투자를 할애하라. 프로토타입의 디테일과 정밀함은 디자인 프로세스의 진행 경과에 맞추어 구현하는 것이 맞다. 진행형의 디자인 아이디어라면 완성도 있는 시제품을 무리해 만들기보다는 러프한 목업이 효과적이다.

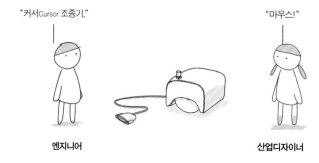

"커서Cursor 조종기."

엔지니어

"마우스!"

산업디자이너

다그 엥겔바트Doug Engelbart가 만든 최초의 컴퓨터 마우스 프로토타입

콘셉트에는 꼭 이름을 붙여라.

중립적인 이름은 객관적이고 정확하게 콘셉트를 나타낼 수 있다. 그러나 핵심 감성을 표현하거나, 정서적 교감을 만들거나, 개념을 쉽게 떠올리는 데는 도움이 되지 않을 것이다. 당신은 어떤 콘셉트가 D 콘셉트인지 M 콘셉트인지는 금방 잊어버리겠지만, 상어 턱 콘셉트와 온순한 두더지 콘셉트는 절대 혼동하지 않을 것이다.

콘셉트를 발전시키고 이름을 지을 때, 절제되고 암시적인 것보다는 아주 감정적이거나 과장된 것으로 지어라. 절제된 표현을 과장하는 것보다는 과장된 것을 억누르는 것이 더 쉽기 때문이다. 그리고 아무 이름이나 붙이지 말고 형태, 크기, 소재, 마감에 관한 결정을 내리는 데 도움이 되는 이름을 사용하라.

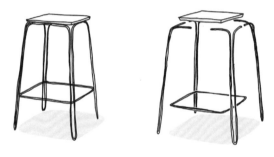

개념적 단순성은 복잡성을 숨길 줄 안다.

크레이튼 버먼 스튜디오Craighton Berman Studio의 스툴 넘버원Stool No.1은 하나의 구부러진 긴 막대 조각으로 만들어
진 듯 보인다. 그러나 이를 그대로 만들려면 9미터 남짓 되는 매우 긴 철근과 아주 번거로운 제조 공정이 필요할 것이다.
그러나 실제 제품의 다리는 좌석 아래에서 연결되는 네 개의 동일한 파트로 만들어진다.

경험이 부족한 디자이너는 디자인 콘셉트를 '오염시키는' 이러한 타협에 분개할지도 모른다. 그러나 경험 있는 디자이너는
개념적 또는 **서술적** 단순성이 문자 그대로의 **단순함**을 거의 의미하지 않는다는 것을 이해한다.

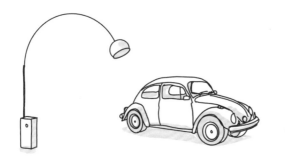

아르코Arco **조명**

독특한 크기와 비율이
플로어 조명의 경계를 서스펜션
조명으로 확장시킨다.

폭스바겐Volkswagen **비틀**Beetle

딱정벌레 모양

브로이어Breuer **의자**

연속적인
스틸 튜브관

애플Apple **노트북**

단색의
우아함

하나의 디자인 요소를 다른 모든 것보다 확실하게 보여주어라.

한 가지 분명한 아이디어(디자인 요소, 품질, 기능, 형태, 소재, 색상, 특성)는 다른 모든 것보다 우세해야 하고, 제품의 핵심 스토리를 담고 있어야 한다. 누구든 제품을 써보지 않은 사람에게 제품에 대해 설명할 때, **주요 디자인 요소**Primary Design Component, PDC가 나타나야 한다.

양적/수치적

<table>
<tr><td>☐ 절대 안 하는</td></tr>
<tr><td>☐ 거의 안 하는</td></tr>
<tr><td>☐ 가끔</td></tr>
<tr><td>☐ 자주</td></tr>
<tr><td>☐ 항상</td></tr>
</table>

질적/범주적

데이터 유형

해답이 충분하지 않다면 질문이 충분하지 않은 것이다.

진행 속도가 매우 느릴 때, 당신은 자신의 재능에 너무 많이 의존하고 있는 것인지도 모른다. 사용자의 요구, 제품 환경, 기술적 고려사항, 시장 상황, 그리고 다른 요인들에 대해 충분히 알지 못하는 것일 수도 있다. 막혔을 때, 무엇이든 질문하라. 어떤 색상을 사용해야 할지 모른다면 색상에 대해 직접적이지 않은 질문을 던져라. 제품이 어디서 사용될 것인가? 사용에 영향을 주는 작동 원리는 무엇인가? 어떻게 제조될 것인가? 실내뿐 아니라 햇볕이 잘 드는 야외에서도 사용될 것인가? 서랍 안에 보관될 것인가, 커피 테이블 위에 놓일 것인가?

해답을 찾기 위해 당신의 내면을 들여다보는 것도 중요하지만, 밖을 바라보는 일은 당신 안에 있는 것을 확장해줄 것이다. 새로운 정보를 흡수할 때마다 작업의 막힌 부분이 풀어질 것이다.

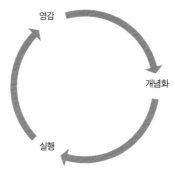

영감

개념화

실행

근본적인 질문으로 계속 돌아가라.

디자인 과정이 순조롭게 진행되고 있더라도, 해결해야 할 핵심 문제를 아직 파악하지 못했거나 중요한 통찰을 발견하지 못했다고 느끼는 일은 흔하다.

프로젝트에 관한 가장 기본적인 질문으로 반복해 돌아갈 수 있도록 디자인 프로세스를 설계하라. 중요한 질문의 문구를 다르게 바꾸어보고, 답한 질문에 대한 새로운 답을 찾아보라. 이 제품은 누구를 위한 것인가? 그들은 이것이 왜 필요한가? 언제 어떻게 사용할 것인가? 왜 우리는 이 형태를 결정했는가? 정확히 왜?

당신의 목표는, 근본적으로 어떤 문제를 해결하는 것이 작업의 핵심인지에 대한 이해와 자세를 유지하는 데 있다. 프로젝트가 결론에 다가가며 세부사항들에 대한 결정을 필요로 할 때도, 작업의 일관성을 유지하기 위해 근본적인 질문으로 계속 돌아가라.

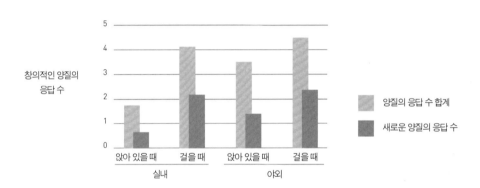

창의적인 양질의
응답 수

5

4

3

2

1

0

앉아 있을 때 걸을 때 앉아 있을 때 걸을 때

실내 야외

양질의 응답 수 합계

새로운 양질의 응답 수

걷기와 창의성에 관한 2014년 스탠퍼드 연구

정체되었을 때 더 해야 할 일

1 디자인 목표를 다시 살펴보고 새로 작성하라.

2 정체된 이유와 꼭 관련이 없을 수도 있는 새로운 것에 대해 새로운 질문을 던져라. 물어볼 필요가 있다고 생각하는 것만 질문한다면 같은 제약 속에 놓이게 될 것이다.

3 '왜?'에 대해 이전에 대답했는지 확인하기 위해, 당신이 기울이는 노력의 핵심 동기를 재검토하라.

4 무의식적 가정들을 확인하라. 전념할 필요가 없는 아이디어와 가치에 전념하고 있는가?

5 너무 깊은 생각보다는 행동을 취해보라.

'짜잔'은 있어선 안 된다.

당신의 강사나 고객은 디자인 과정 전반에 걸친 당신의 작업 과정을 알고 있어야 한다. '대공개'는 절대 안 된다. 만약 최종 발표가 놀라웠다면, 이전에 탐구한 모든 것들이 즐겁게 시너지 효과를 내는 방식으로 합쳐졌기 때문이어야 한다.

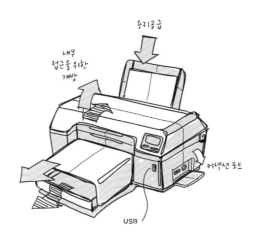

용지공급

내부
접근을 위한
개방

커넥션 포트

USB

형태뿐 아니라 기능도 보여주어라.

그냥 힌지가 아닌 움직이는 힌지를 그려보라. 그냥 서랍이 아닌 열려 있는 서랍을 보여주어라. 손잡이가 돌려지고, 뚜껑이 풀리고, 덮개가 활짝 열리는 것을 보여주어라. 손바닥 크기의 제품을 조작하거나 스위치 올리는 손을 보여주어라. 마사지기가 진동하는 것을 보여주어라. 의자가 뒤로 젖히고, 테이블이 접히고, 텐트가 세워지는 것을 그려라. 조명이 켜지고 꺼지는 것을 보여주어라.

작업 과정의 모든 것을 보여주진 마라.

작품을 평가하는 사람들에게 깊은 인상을 주기 위해서 모든 드로잉과 연구를 보여주고 싶은 유혹을 느낄 것이다. 그러나 이는 당신이 어떻게 문제를 바라보았고, 리서치를 실행했으며, 콘셉트를 평가했고, 해결책에 도달했는지에 대해 이해시키는 데 도움이 되지 않을 것이다. 자료를 선별하고, 논리 정연한 스토리를 보여주는 데 도움이 되는 것들만 보여주어라. 프로세스의 핵심 문구, 그리고 당신의 해결책이 진정으로 탁월하다는 점을 설득하는 데 집중하라.

문제

할당된 문제의 이해와
구성/재구성

과정

리서치/데이터 수집,
대안의 생성 및 평가

제품

최종 해결책의
우수성과 적절성

발표

그래픽, 목업, 말하기의
질적 우수성

학생 프로젝트의 일반적인 평가 범주

비평가를 유리하게 활용하라.

스튜디오를 방문하는 비평가들은 흔히 할당된 프로젝트, 강사의 의도, 관련 문제들을 이해하는 데 어려움을 겪는다. 그들이 무엇을 비평할지 안건을 유도하라. 프로젝트의 초점을 파악해 그들이 엉뚱한 영역에서 시간을 낭비하지 않도록 하라. 그들의 비판에 단순히 응답하기보다는, 그들이 당신에게 던질 수 있는 질문 리스트를 준비하라. 당신이 이해하거나 해결하기 어려웠던 것, 추가 연구가 필요한 문제, 제시하고 싶었던 대안적인 방법을 강조하라.

죽은 새끼 고래가 오늘 아침 해변으로 떠밀려왔다.
고래 안에는 당신의 부엌에서 일부가 왔을
플라스틱 폐기물 무더기가 들어 있었다.

우리는 매년 100만 톤의 플라스틱 폐기물을 바다로
방출한다. 우리의 5단계 프로그램은 이 문제를
해결할 것이다.

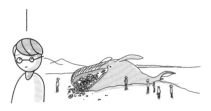

스토리
감정과 개인의 상황을 강조한다.

주장
사실, 논리, 분석을 강조한다.

주장뿐 아니라 스토리로 설득하라.

발표할 때는 잠재 고객의 경험과 고충에 대한 **사용자 기반의 서술**로 시작하라. 서술은 독특할 수 있고, 특정 사용자 몇 명에게 초점을 맞출 수 있지만, 궁극적으로는 많은 사용자가 경험한 문제와 상황에 대해 공감적 이해를 보여주어야 한다.

디자이너인 당신이 어떻게 문제에 참여하고, 연구하며, 분석하고, 해결했는지에 대한 **디자인 기반의 서술**로 넘어가라. 정보와 인사이트의 분석, 여러 디자인 가설, 프로토타입의 실패와 성공, 해결책 도달에 대해 토론하라. 이 서술은 궁극적으로 논리적이고 설득력 있는 주장을 펼쳐야 한다.

사용자의 서술로 돌아가 종합하라. 당신의 해결책이 사용자의 고충을 어떻게 다루는지, 일상에서 어떻게 자연스럽게 스며들지 보여주어라.

제조된 곳	중국	시카고
판매가격	350달러	35달러
공정	용접, 사출 성형, 조립	절단, 바느질
소재	강철, 플라스틱, 전자 제품	가죽, 실
최소 주문	1000개	50개
배송비	40달러	8달러

첫 번째 제품은 작고 가볍게 만들어라.

자체적인 신제품 출시는 보통 디자이너의 첫 번째 사업적 시도이다. 간단한 제품이 가장 좋다. 성공하지 못하더라도, 잘 설계된 콘셉트 프로젝트에서보다 공학, 발표, 소싱, 생산, 마케팅, 운송, 고객서비스에 대해 더 많이 배울 것이다.

제조비가 저렴하고 배송이 쉬운 제품을 선택하라. 사출 성형된 핸드폰 케이스처럼 대량 생산에 착수해야 하는 제품은 합리적인 단가로 소량 생산할 수 있는 지갑보다 위험하다. 가구처럼 크고 무거운 제품은 높은 배송비와 재고비용을 발생시킬 것이다.

저작권
Copyright

보통 창작자 사망 후
50~70년 동안 유효

미국등록상표
U.S. Registered Trademark

보통 창작자의 사망 후
50~70년 동안 유효

TM

상표
Trademark

등록되지 않으며, 보호를 받을 수도
있고 받지 못할 수도 있음

실용 특허
20년

디자인 특허
14년

비공개 동의
잠재 동업자들과 투자자들에게 보여주는
아이디어를 보호함

지적재산권 보호

감정적 보호가 아닌 사업적 이익의
보호에 특허를 사용하라.

창작물은 개인적인 것이다. 미국 특허청USPTO 등록을 통한 창작물 보호는 창작자의 감정적 애착을 보호하는 방법으로 보일 수 있다. 그러나 지적재산권의 실제 이득은 경제적인 것이다.

실용 특허는 창작자에게 제품, 공정, 기술, 기구 설계의 기능적 개선에 대한 법적 소유권을 부여한다. 비용이 많이 들지만 미국 특허청에 의해 허가된 경우, 특허 보유자는 경쟁사가 개선점을 모방하거나 사용하는 것을 법적으로 금지할 수 있다. 또한 다른 사람에게 사용에 대한 비용 혹은 라이선스를 부여하거나, 완전히 판매할 수 있다.

디자인 특허는 기능보다는 미적 또는 장식적 요소를 보호한다. 실용 특허보다 획득하기 쉬우나, 경쟁사들이 매우 유사한 디자인을 판매할 수 있어 보호하기 어려울 수도 있다.

임시 출원은 특허를 출원한 상태에서, 미국 특허청의 승인이나 거절을 받기 전 다른 사람들의 창작물 사용을 일시적으로 막아준다.

플랫폼	내용	노출	타깃 청중
온라인 포트폴리오 / 웹사이트	전체 프로젝트의 세부사항	적음	산업 전문가
소셜미디어	단일 이미지 혹은 프로젝트 맛보기	높음	개인 네트워크 / 일반 대중
디자인 공모전	전체 프로젝트의 세부사항	적음~중간	산업 전문가

잘 아는 사람보다 당신을 전혀 모르는
사람이 더 도움이 될 수 있다.

전문적인 인맥, 취업 면접, 고객, 사회적 인맥을 구할 때 당신이 잘 아는 사람들, 즉 친구, 가족, 학교 동기, 교수, 동료에게 의지하는 것은 자연스러운 일이다. 그러나 누군가를 더 오래 알았을수록, 그들이 제공할 수 있는 인맥과 기회의 혜택을 이미 받았을 가능성이 더 크다. 모르는 사람들과 거의 모르는 사람들(개인적으로는 모르지만 공통의 인맥을 공유한 사람들)은 완전히 다른 사회적·전문적 네트워크가 있으며, 이는 새로운 기회로 가득할 수 있다.

상용제품디자이너

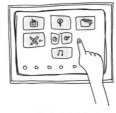

사용자 인터페이스/
사용자경험디자이너

전시디자이너

기술자

디자이너-기업가

디자인 연구원

산업디자인 관련 직종

첫 번째 직업은 첫 번째 직업이기만 하면 된다.

경력 초기에는 산업디자인의 어떤 분야를 가장 잘할 수 있을지, 무엇이 시장에서 오래 지속될지, 어떤 것에 당신이 흥미를 계속 유지할지 알 수 없을 것이다.

시작하기에 정답인 곳은 없다. 할 수 있는 한 많은 분야에서 경험을 쌓아라. 편안한 영역 밖에서 일하라. 한 가지가 아닌 여러 가지를 잘하는 사람이 되어라. 당신이 하고 싶은 한 가지를 찾았을 때, 이전에 해왔던 모든 것들이 영향을 주고 질을 높일 것이다.

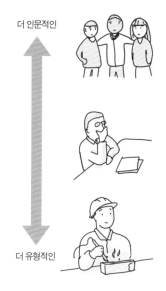

더 인문적인

사람 기술
정서적 이해, 상호 주관적 참여, 공감, 사람
중심의 문제 해결, 사용자가 구현하지 못하는
방법으로 사용자에게 가치 제공

문제 해결 기술
분석, 개념적 사고, 디자인 대안의 생성을
포함하는 추상적·지적 능력

물리적 기술
알려진 원칙 적용, 기술적 조작능력, 드로잉,
프로토타이핑, 제조, 조립, 서비스, 수리

더 유형적인

기술의 지표

궁극적 기술은 디자인 기술이 아니다. 이해의 기술이다.

학교는 일반적으로 학생의 신체적·지적 기술을 개발하는 데 중점을 두며, 이는 완벽한 스타 디자이너의 배출을 암시할지도 모른다. 그러나 전문 디자이너가 가질 수 있는 가장 고급 기술은 겸손과 공감을 통해 사람들을 읽고 해석하는 능력이며, 그들이 무엇을 필요로 하고 원하는지에 대해 그들 자신보다 더 잘 아는 능력이다.

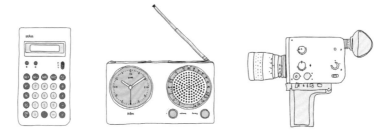

디터 람스Dieter Rams의 산업디자인

노력하지 않아도 당신의 작품은 당신처럼 보일 것이다.

디자인에서 자기표현이 존재하는 한, 작업의 개성은 인위적인 노력에서 나오는 것이 아니다. 자신을 표현한다고 생각하든 말든, 자기표현은 가능한 한 정직하고 세심하며 철저하게 문제를 연구하고, 각 상황에서 가장 적절한 결정을 내릴 때 나온다. 당신 자신이 되려고 노력하지 않을 때, 어떤 결과가 나오든 그것은 가장 피할 수 없는 당신이다.

참고자료

33번

"Pete Pinnell: Thoughts on Cups", https://www.youtube.com/watch?v=WChFMMzLHVs(검색일: 2019.12.5).

90번

Oppezzo, Marily and Daniel L. Schwartz, "Give Your Ideas Some Legs: The Positive Effect of Walking on Creative Thinking," *Journal of Experimental Psychology: Learning, Memory, and Cognition*, American Psychological Association, 40(4), 2014, pp.1142~1152.

옮긴이의 말

이 책의 제목을 보았을 때, 산업디자인을 전공하는 학생만을 위한 서적처럼 느껴질지 모른다. 물론 이 책이 산업디자인을 시작하는 사람, 산업디자인라는 영역에 관심이 있는 사람에게 매우 의미 있고 도움이 된다는 점은 분명하다. 그러나 오랜 경험이 있는 산업디자이너, 오랜 경험을 바탕으로 산업디자인을 가르치는 전문가에게도 산업디자인의 기초적이고 핵심적인 원칙을 다시 돌아보고 재정립할 수 있게 하는 필독서라고 생각한다. 처음 산업디자인을 시작하는 사람이 이 책을 접하고 10~20년 후에 다시 펴볼 때, 이 책은 아마 또 다른 의미로 다가올 것이다.

나 역시 산업디자인학교에서 공부하고 산업디자이너가 되어 세계 여러 기업에서 오랜 경력을 쌓아왔지만, 그동안 실무 경험을 통해 익혀온 머릿속의 노하우가 이 책에 체계적인 글로 담긴 것을 보고 많이 놀랐다. 그런 의미에서 '산업디자인학교에서 배우는 101가지'가 아니라 '오랜 경력의 산업디자이너에게 배우는 101가지'라는 제목도 잘 어울릴 듯하다. 이 책을 통해서 나조차 그동안 추상적으로 느껴오고 깨달아왔던 부분들이 나만의 노하우가 아니라 모든 산업디자이너들의 공통된 노하우라는 확신이 들었고, 앞으로 그 노하우에 대한 더 큰 확신을 가지고 디자인에 임할 수 있을 것 같다. 또한 산업디자인 수업에서도 산업디자인의 기초적인 핵심 원칙들을 학생들에게 더 체계적으로 깊이 있게 전달해줄 수 있을 것 같다.